JN082684

君たちに贈る

明日への勇気が湧いてくる広告コピー

Advertising copies that
bring courage to tomorrow

はじめに

広告コピーは、企業メッセージや時代性を反映しながら、

時に読み手の心に深く刻まれる名言であふれています。

本書では、読むと希望や勇気が湧いてくる広告作品を紹介します。

悩んだとき、落ち込んだとき、背中を押してもらいたいとき…

明日を生きるための力になる言葉を探してみてください。

パイ インターナショナル 編集部

目 次

この本の見方

A

B

C

A：カテゴリー

B：作品タイトル / 掲載年 / スタッフクレジット

C：広告コピー

スタッフクレジット

CW ： コピーライター
CL ： クライアント
CD ： クリエイティブディレクター
AD ： アートディレクター
D ： デザイナー
P ： フォトグラファー
I ： イラストレーター
Pr ： プロデューサー
A ： 代理店
DF ： デザイン会社
SB ： 作品提供社

※ 各企業名に対する "株式会社、(株)" および "有限会社、(有)" は表記を省略させていただきました。
※ 本書掲載作品に関しては、すでに製造・販売・サービスを終了しているもの、デザイン・内容が現行のものと異なるものが含まれますが、広告コピーを紹介する趣旨の書籍ですので、ご了承ください。
※ 作品提供社の希望によりクレジットデータの一部を記載していないものもあります。

第1章

優しく背中を押してくれる

生まれただけで、
最高なのだ。

生まれてきた喜びは、かけがえがない。

その喜びを、さまざまな出会いで、

生きた証に変えていこう。

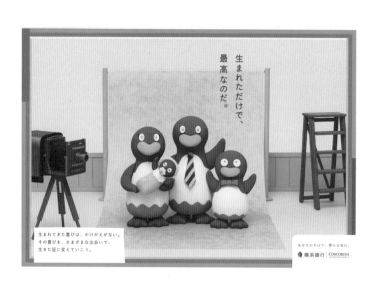

うまれてきておめでとう
うまれてきてくれてありがとう
これからはじまる毎日を
一緒にたのしもう
いやなこと悲しいことも
一緒なら乗り越えられる
あなたのそばで夢みる毎日

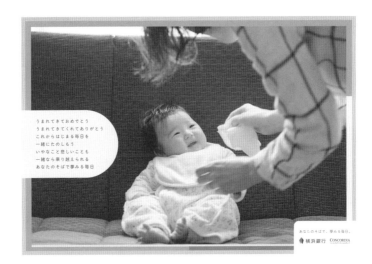

「あなたのそばで、夢みる毎日。」vol.1 うまれる篇（2016年4-6月）　CW:本間絹子（電通）/ 橋本長明　CL, SB:横浜銀行　AD:大塚いちお
D:河村杏奈（大塚いちお事務所）/ 森田明宏　P:ただ（ゆかい）　A:電通　人形造形:もち川幸範

失敗しても、未来のあなたは許してくれる。

「失敗なんか、するもんか」

いくらそう、心に決めても。

あなたはきっと間違える。

なんで自分はうまくやれないんだと、

悩み、落ち込む日がやってくる。

だけど、それでいいと思う。

ハタチはまだ、オトナ0才。

転んで、迷って、当たり前。

「あの失敗があって良かった」

そう思える日は、

不思議と必ずやってくる。

いつか来るその日まで。

AMPHIはいつもそばで

あなたを支え、

その成長をサポートしたい。

これからはじまる真新しい日々。

堂々と、胸を張って。

大丈夫。

あなたの人生はまだ、はじまったばかり。

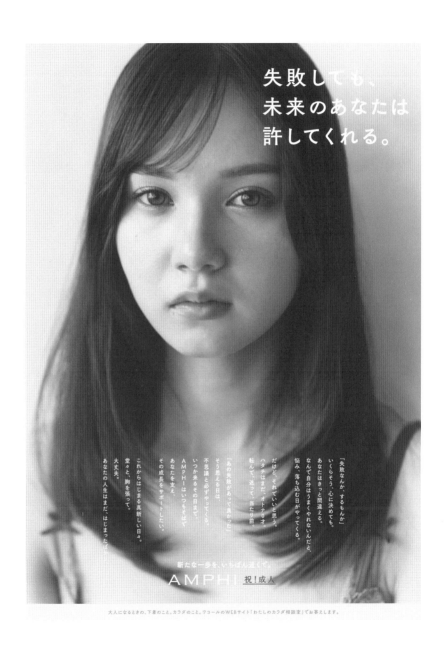

失敗しても、
未来のあなたは
許してくれる。

「失敗なんか、するもんか」
いくらそう、心に決めてても。
あなたはきっと間違える。
なんで自分はうまくやれないんだと、
悩み、落ち込む日がやってくる。

だけど、それでいいと思う。
ハタチはまだ、オトナの才才。
転んで、迷って、当たり前。

「あの失敗があって良かった」
そう思える日は、
不思議と必ずやってくる。
いつか来るその日まで、
AMPHIはいつもそばで、
あなたを変え、
その成長をサポートしたい。

これからはじまる真新しい日々。
堂々と、胸を張って。
大丈夫。
あなたの人生はまだ、はじまったばかり。

新たな一歩を、いちばん近くで。
AMPHI 祝！成人

大人になるときの、下着のこと。カラダのこと。ワコールのWEBサイト「わたしのカラダ相談室」でお答えします。

「失敗しても、未来のあなたは許してくれる。」 CW:川瀬真由 CL:ワコール CD:青木一真 AD:大橋謙譲 D:井上真友子 / 水本真帆 P:三部正博 Pr:河野平 / 中川可奈子 A:ADK A, SB:CHERRY ストラテジー:鈴木菜々子 出演:マーシュ 彩

二十歳のころ、

アインシュタインは、ただの大学生だった。

ベートーベンは、まだヒット曲を生み出せていなかった。

エジソンは、生涯、千を越え取得した特許のうち、まだ一個も取得できていなかった。

君の未来は、きっとこれから輝く。

未来がもっとプレミアムでありますように。

二十歳のころ、

アインシュタインは、ただの大学生だった。
ベートーベンは、まだヒット曲を生み出せていなかった。
エジソンは、生涯、千を越え取得した特許のうち、
まだ一個も取得できていなかった。

君の未来は、きっとこれから輝く。
未来がもっとプレミアムでありますように。

ザ・プレミアム・モルツ SNS広告（2016）　CW, CD：江口貴博　CL：サントリー　A, SB：博報堂

「命を守る」ということは、

ただ生きるためだけの暮らしをするということだろうか。

今年、不要不急と呼ばれたものだって、

生きる上では必要だった。

好きなもの。楽しいと思える瞬間。心地いい暮らしをつくるもの。

新しい場所。私たちは、そこではたらく全ての人を称えたい。

全ての仕事が必要不可欠で、あなたの存在は、必ず誰かの支えになっていた。

だから、ありがとう、

医療従事者のみなさん、医師のみなさん、看護師のみなさん、看護助手のみなさん、

助産師のみなさん、校医のみなさん、医療研究者のみなさん、医療技師のみなさん（以下略）

誰もが誰かのエッセンシャルワーカーだ。

「命を守る」ということは、ただ生きるためだけの暮らしをするということだろうか。今年、不要不急と呼ばれたものだって、生きる上では必要だった。好きなもの。楽しいと思える瞬間。心地いい暮らしをつくるもの。新しい場所。私たちは、そこではたらく全ての人を称えたい。全ての仕事が必要不可欠で、あなたの存在は、必ず誰かの支えになっていた。だから、

ありがとう、医療従事者のみなさん、医師のみなさん、看護師のみなさん、看護助手のみなさん、助産師のみなさん、校医のみなさん、医療研究者のみなさん、医療技師のみなさん、義肢装具士のみなさん、診療放射線技師のみなさん、臨床検査技師のみなさん、調剤薬剤師のみなさん、薬剤師のみなさん、細菌検査士のみなさん、医療秘書のみなさん、医療事務員のみなさん、診療情報管理士のみなさん、救急救命士のみなさん、救急隊員のみなさん、病院スタッフのみなさん、病棟クラークのみなさん、医療コンシェルジュのみなさん、医療経営コンサルタントのみなさん、臨床心理士のみなさん、理学療法士のみなさん、作業療法士のみなさん、言語聴覚士のみなさん、視能訓練士のみなさん、音楽療法士のみなさん、公認心理士のみなさん、ストレスマネジメント士のみなさん、メンタルケア心理士のみなさん、アートセラピストのみなさん、カラーセラピストのみなさん、フラワーセラピストのみなさん、メイクセラピストのみなさん、NLPプラクティショナーのみなさん、歯科医師のみなさん、歯科衛生士のみなさん、歯科助手のみなさん、歯科技工士のみなさん、歯科医療研究者のみなさん、保健師のみなさん、薬剤師のみなさん、MRのみなさん、NR・サプリメントアドバイザーのみなさん、サプリメントコーディネーターのみなさん、漢方ライフコーディネーターのみなさん、鍼灸師のみなさん、あん摩マッサージ指圧師のみなさん、柔道整復師のみなさん、カイロプラクターのみなさん、メディカルトレーナーのみなさん、介護・福祉従事者のみなさん、ケアマネジャーのみなさん、ケースワーカーのみなさん、社会福祉士のみなさん、精神保健福祉士のみなさん、生活指導員のみなさん、医療ソーシャルワーカーのみなさん、カウンセラーのみなさん、セラピストのみなさん、治験コーディネーターのみなさん、移植コーディネーターのみなさん、医療監視員のみなさん、シューフィッターのみなさん、ポドロジストのみなさん、整形くつ技術者のみなさん、オプティシャンのみなさん、福祉住環境コーディネーターのみなさん、福祉相談援助専門員のみなさん、福祉用具専門相談員のみなさん、福祉施設栄養士のみなさん、福祉に関する企業で働く栄養士のみなさん、児童指導員のみなさん、児童厚生員のみなさん、児童自立支援専門員・児童生活支援員のみなさん、いのちの電話相談員のみなさん、手話通訳士のみなさん、点字指導士のみなさん、点訳者のみなさん、ホームヘルパーのみなさん、ガイドヘルパーのみなさん、介護福祉士のみなさん、介護保険事務のみなさん、介護トレーナーのみなさん、介護予防運動指導員のみなさん、作業指導員・職業指導員のみなさん、重度訪問介護従業者のみなさん、社会福祉施設介護職員のみなさん、国家公務員のみなさん、地方公務員のみなさん、警察官のみなさん、科学捜査研究員のみなさん、消防官のみなさん、レスキュー隊員のみなさん、陸上自衛官のみなさん、海上自衛官のみなさん、航空自衛官のみなさん、海上保安官のみなさん、入国警備官のみなさん、入国審査官のみなさん、検疫官のみなさん、公証人のみなさん、国税専門官のみなさん、公正取引委員会審査官のみなさん、刑務官のみなさん、皇宮護衛官のみなさん、国会職員のみなさん、国会図書館職員のみなさん、国土地理院で働くのみなさん、弁護士のみなさん、検察官のみなさん、検察事務官のみなさん、裁判官のみなさん、裁判所事務官のみなさん、司法書士のみなさん、行政書士のみなさん、弁理士のみなさん、法律事務職員のみなさん、弁護士秘書のみなさん、労働基準監督官のみなさん、社会保険労務士のみなさん、ISO審査員のみなさん、公認不正検査士のみなさん、穀物検査員のみなさん、特許管理士のみなさん、特許審査官のみなさん、政治家のみなさん、政党職員のみなさん、衆議院・参議院事務局員のみなさん、衆議院・参議院法制局員のみなさん、外交官のみなさん、特殊メイクアーティストのみなさん、調香師のみなさん、フレグランスコーディネーターのみなさん、エステティシャンのみなさん、ネイリストのみなさん、リフレクソロジストのみなさん、アロマコーディネーターのみなさん、美容セラピストのみなさん、経絡セラピストのみなさん、心療法師のみなさん、バイオ技術者のみなさん、環境アセスメント調査員のみなさん、環境計量士のみなさん、環境コンサルタントのみなさん、環境保全エンジニアのみなさん、環境教育指導者のみなさん、作業環境測定士のみなさん、臭気判定士のみなさん、環境分析技術者のみなさん、気象予報士のみなさん、ビオトープ管理士のみなさん、インタープリターのみなさん、ネイチャーガイドのみなさん、パークレンジャーのみなさん、森林官のみなさん、森林研究者のみなさん、登山家のみなさん、冒険家・探検家のみなさん、南極観測隊員のみなさん、歩荷のみなさん、山小屋経営者のみなさん、猟師のみなさん、バスプロのみなさん、アプリケーション制作者のみなさん、ITシステム制作者のみなさん、プログラマーのみなさん、カスタマーサポートのみなさん、Web制作者のみなさん、ゲーム制作者のみなさん、電気技術者のみなさん、通信技術者のみなさん、研究者のみなさん、危険物取扱者のみなさん、ガス技術者のみなさん、工業製品製造者のみなさん、機械設計・技術者のみなさん、計器組立工のみなさん、金型工のみなさん、非破壊検査技術者のみなさん、自動車製造工のみなさん、自動車販売のみなさん、中古自動車査定士のみなさん、レーサーのみなさん、運転手のみなさん、自動車教習所職員のみなさん、航空管制官のみなさん、整備士のみなさん、客室乗務員のみなさん、空港業務スタッフのみなさん、パイロットのみなさん、船舶職員のみなさん、船員のみなさん、水先人のみなさん、海事代理士のみなさん、鉄道バーサーのみなさん、宇宙開発技術者のみなさん、宇宙飛行士のみなさん、占星術師のみなさん、CAD制作者のみなさん、大工のみなさん、測量士のみなさん、発破技士のみなさん、インテリア制作者のみなさん、エクステリア制作者のみなさん、DIYアドバイザーのみなさん、左官のみなさん、塗装業のみなさん、家具職人のみなさん、獣医師のみなさん、動物看護士のみなさん、動物飼育員のみなさん、飼育係のみなさん、トリマーのみなさん、ペットショップスタッフのみなさん、アニマルセラピストのみなさん、盲導犬訓練士のみなさん、樹木医のみなさん、庭師のみなさん、フローリストのみなさん、フラワーデザイナーのみなさん、華道家のみなさん、盆栽職人のみなさん、グリーンコーディネーターのみなさん、ランドスケープアーキテクトのみなさん、農林水産業のみなさん、農林水産業研究・技術者のみなさん、家畜人工授精師のみなさん、ひな鑑別師のみなさん、昆虫採集家のみなさん、寄生駆除のみなさん、俳優のみなさん、声優のみなさん、モデルのみなさん、タレントのみなさん、芸人のみなさん、アナウンサーのみなさん、マジシャンのみなさん、演能マネジャーのみなさん、テレビ制作のみなさん、映画監督のみなさん、映画制作者のみなさん、ビデオグラファーのみなさん、ライブ制作者のみなさん、現場技師のみなさん、特殊制作者のみなさん、スタントマンのみなさん、ラジオ制作者のみなさん、ラジオパーソナリティーのみなさん、作家のみなさん、詩人のみなさん、俳人のみなさん、評論家のみなさん、ジャーナリストのみなさん、編集者のみなさん、校正者のみなさん、ライターのみなさん、装丁家のみなさん、DTP制作者のみなさん、印刷技術者のみなさん、速記者のみなさん、テープリライターのみなさん、同時字幕制作者のみなさん、著作権エージェントのみなさん、地図制作者のみなさん、古本屋のみなさん、囲碁棋士のみなさん、将棋棋士のみなさん、カジノディーラーのみなさん、パチンコ業界のみなさん、漫画家のみなさん、アニメ制作者のみなさん、シェフ・調理師のみなさん、フードコーディネーターのみなさん、料理教室の先生のみなさん、料理研究家のみなさん、バリスタのみなさん、栄養士のみなさん、食品衛生監視員のみなさん、介護食士のみなさん、茶道家のみなさん、飲食店オーナーのみなさん、食品系研究・技術者のみなさん、ソムリエのみなさん、バーテンダーのみなさん、醸造家のみなさん、小学校教師のみなさん、中学校教師のみなさん、高校教師のみなさん、大学教授・准教授・講師のみなさん、特別支援学校教諭のみなさん、養護教諭のみなさん、栄養教諭のみなさん、司書のみなさん、専門学校教員のみなさん、塾講師のみなさん、保育士のみなさん、保育教諭のみなさん、ベビーシッターのみなさん、スポーツインストラクターのみなさん、スポーツ選手のみなさん、スポーツドクターのみなさん、スポーツパビリトレーナーのみなさん、プロスポーツ選手のみなさん、監督のみなさん、コーチのみなさん、審判員のみなさん、ライフセーバーのみなさん、スポーツアナリストのみなさん、スポーツプロモーターのみなさん、スポーツジャーナリストのみなさん、コンサルタントのみなさん、アナリストのみなさん、中小企業診断士のみなさん、経理・財務担当者のみなさん、営業のみなさん、販売のみなさん、秘書・受付のみなさん、店舗プロデューサーのみなさん、ショップオーナーのみなさん、テレフォンオペレーターのみなさん、警備員のみなさん、郵便局員のみなさん、広報・宣伝のみなさん、経営企画のみなさん、人事・労務のみなさん、企画業務のみなさん、アントレプレナーのみなさん、公認会計士のみなさん、税理士・会計士のみなさん、証券アナリストのみなさん、ディーラーのみなさん、公認内部監査人のみなさん、ファイナンシャル・プランナーのみなさん、ファンドマネジャーのみなさん、宅地建物取引士のみなさん、不動産鑑定士のみなさん、マンション管理士のみなさん、語学教師のみなさん、通訳のみなさん、通訳ガイドのみなさん、翻訳家のみなさん、速記者のみなさん、外交官のみなさん、国連職員のみなさん、大使館スタッフのみなさん、通関士のみなさん、国際秘書のみなさん、国際会議コーディネーターのみなさん、海外特派員のみなさん、国際ボランティアのみなさん、青年海外協力隊のみなさん、貿易事務のみなさん、観光関連事業者のみなさん、ツアーコンダクターのみなさん、ツアープランナーのみなさん、カウンターセールスのみなさん、旅行ガイドのみなさん、テーマパークスタッフのみなさん、ランドオペレーターのみなさん、観光庁職員のみなさん、トラベルコーディネーターのみなさん、取材コーディネーターのみなさん、海外現地ガイドのみなさん、旅館・ホテル支配人のみなさん、ホテルスタッフのみなさん、ブライダルコーディネーターのみなさん、結婚コンサルタントのみなさん、ブライダルスタイリストのみなさん、ブライダルメイクアップアーティストのみなさん、ブライダル司会者のみなさん、ファッションデザイナーのみなさん、テキスタイルデザイナーのみなさん、衣装・ワードローブ・コスチュームデザイナーのみなさん、パタンナーのみなさん、テーラーのみなさん、ソーイングスタッフのみなさん、リフォーマーのみなさん、ジュエリーデザイナーのみなさん、ジュエリーコーディネーターのみなさん、アクセサリーデザイナーのみなさん、ファッションアドバイザーのみなさん、ファッションコーディネーターのみなさん、ファッションショー・プランナーのみなさん、ファッションモデルのみなさん、カラーコーディネーターのみなさん、マーチャンダイザーのみなさん、バイヤーのみなさん、プレスのみなさん、ショップスタッフのみなさん、アパレルメーカーで働くみなさん、ファッション雑誌記者・編集者のみなさん、着物コンサルタント・着付師のみなさん、和装スタイリストのみなさん、フォーマルスペシャリストのみなさん、ジュエリーバイヤーのみなさん、宝石鑑定士のみなさん、クリーニング師のみなさん、古着屋リペアマイスターのみなさん、画家のみなさん、版画家のみなさん、書道家のみなさん、彫刻家のみなさん、フォトグラファーのみなさん、写真現像技術者のみなさん、写真館経営者のみなさん、写真スタジオで働くみなさん、学芸員のみなさん、美術鑑定士のみなさん、美術品修復のみなさん、画家のみなさん、ギャラリストのみなさん、キュレーターのみなさん、プリンターのみなさん、フレーマーのみなさん、美術教師のみなさん、工芸美術家のみなさん、骨董屋のみなさん、アンティークショップのみなさん、アートディレクターのみなさん、イラストレーターのみなさん、グラフィックデザイナーのみなさん、エディトリアルデザイナーのみなさん、絵付師のみなさん、筆耕師のみなさん、プラモデル製造のみなさん、模型店経営のみなさん、織り物作家のみなさん、仏壇・仏具職人のみなさん、プロダクトデザイナーのみなさん、デコレーターのみなさん、アートナビゲーターのみなさん、工芸室のみなさん、会社員のみなさん、自営業のみなさん、アルバイト・パートのみなさん、お隣さん、お母さん、お父さん、おばあちゃん、おじいちゃん、おばさん、おじさん、お姉さん、お兄ちゃん、妹、弟、娘、息子、姪っ子、甥っ子、恋人、パートナー、あなた。

誰もが誰かの
エッセンシャルワーカーだ。

はたらいて、笑おう。
PERSOL

#広告しようぜ　#はたらいて笑おうと思える広告

嶋崎仁美・秋本可愛・児玉奈々・市橋咲・羽田朱音

誰もが誰かのエッセンシャルワーカーだ。（2020）　CW:児玉奈々　CL, SB:パーソルホールディングス　D:嶋崎仁美／羽田朱音
制作協力：The Breakthrough Company GO　その他:秋本可愛／市橋咲

しあわせって、気づくもの。

改札を抜けると、
街がオレンジ色に
染まっていた。

ふと見上げた空は、
なんだかおいしそうだ。

こんな1日も悪くない。

しあわせって、
案外、近くにあるのかも。

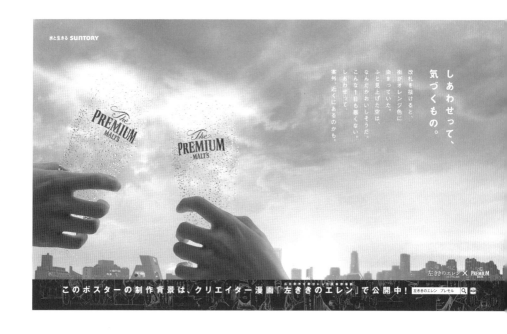

左ききのエレン×ザ・プレミアム・モルツ（2018）　CW:塩脇生成　CL:サントリー　AD:北山和徳　D:平岡伸一　A, SB:大広
A:博報堂DYメディアパートナーズ　制作会社:大広WEDO　企画:濱田龍慈 / 佐久間亮介　その他:集英社 / なつやすみ

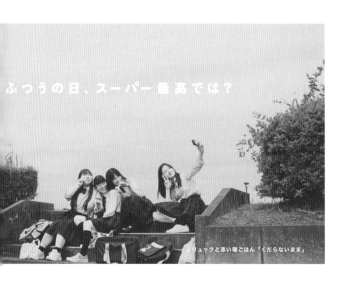
ふつうの日、スーパー最高では？

リュックと添い寝ごはん「くだらないまま」

ふつうの日、スーパー最高では？

大人になったら、今日のこと突然思い出したりするのかな。

大人になったら、
今日のこと突然思い出したりするのかな。

全力の使い道は、人それぞれでしょ。

全力の使い道は、人それぞれでしょ。

もう少し内緒でいよう。
なんとなく。

もう少し内緒でいよう。
なんとなく。

どっか遠く行きたいって言いながら。
ずっとここにいたい、とも思ってる。

最高にくだらなかった日のこと。
空の匂いまで、覚えてる。

最高にくだらなかった日のこと。
空の匂いまで、覚えてる。

どっか遠く行きたいって言いながら。
ずっとここにいたい、とも思ってる。

明治スーパーカップSNS広告、Web動画　CW:片岡良子　CL:明治　CD:才川翔一朗　AD:蔵本秀耶　D:宮澤武士 / 吉富安那 / 長滝美姫
P:小林光大　A, SB:navy　A:ADKマーケティング・ソリューションズ　制作会社:東北新社 / AZ

いちいち泣いて
いられないから、
いちいち忘れる。

おとなは、ながい。

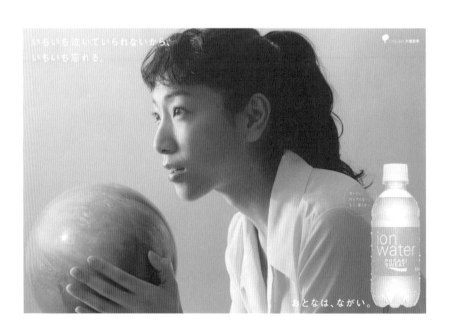

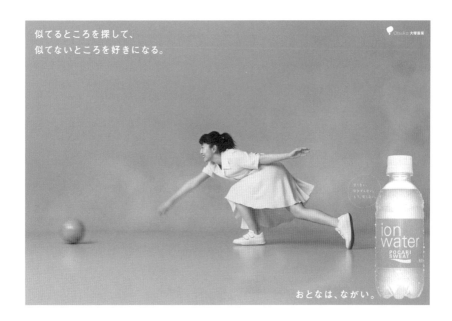

似てるところを探して、
似てないところを好きになる。

Otsuka 大塚製薬

ion water POCARI SWEAT

おとなは、ながい。

似てるところを
探して、
似てないところを
好きになる。

おとなは、ながい。

「おとなは、ながい。」（2019）　CW：筒井晴子　CL：大塚製薬　CD：麻生哲朗　AD：関戸貴美子
D：後藤和也　P：鶴田直樹　A, SB：電通　DF：プラグ　制作会社：アマナ

自由は、ひとりになることじゃなくて
誰といても自分でいられること。
だったりして。

おとなは、ながい。

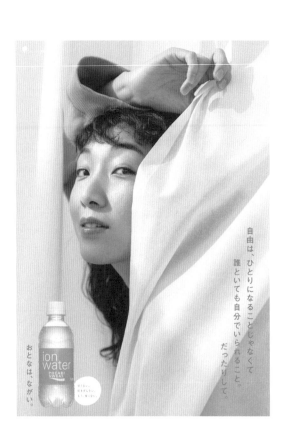

自由は、ひとりになることじゃなくて
誰といても自分でいられること。
だったりして。

おとなは、ながい。

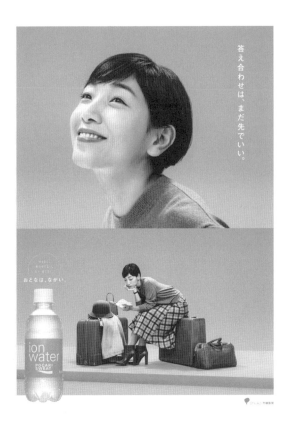

答え合わせは、まだ先でいい。

おとなは、ながい。

「おとなは、ながい。」(2019)　CW：筒井晴子　CL：大塚製薬　CD：麻生哲朗　AD：関戸貴美子
D：後藤和也　P：正田真弘　A, SB：電通　DF：プラグ　制作会社：アマナ

日々は
それだけで、
宝物だ

お母さんにありがとう、もういちど言っておこう

お父さんにおこづかい、もういちどもらっておこう

お兄ちゃんにゴメンネ、もういちどだけ伝えよう

妹のあたまをポンポン、もういちどしておこう

忙しくても

悩んでても

戦ってても

自分のことでいっぱいいっぱいでも

もういちどやっておこう

いちばんの宝物はいまそこにあるもの

知ってるし

わかってるし
言葉にしなくたって大丈夫だし
でも
もういちどやっておこう
大切なものをたいせつにしてると
かけがえのないものになる
日々はそれだけで、宝物だから
お母さんにごめんね
お父さんにありがとう
お姉ちゃんにちょっかい
弟とけんか
もういちどやっておこう
日々はそれだけで、宝物だから

日々は
それだけで、
宝物だ

お母さんにありがとう、もういちど言っておこう
お父さんにおこづかい、もういちどもらっておこう
お兄ちゃんにゴメンネ、もういちどだけ伝えよう
妹のあたまをポンポン、もういちどしておこう
忙しくても
悩んでても
戦ってても
自分のことでいっぱいいっぱいでも
もういちどやっておこう
いちばんの宝物はいまそこにあるもの
知ってるし
わかってるし
言葉にしなくたって大丈夫だし
でも
もういちどやっておこう
大切なものをたいせつにしてると
かけがえのないものになる
日々はそれだけで、宝物だから
お母さんにごめんね
お父さんにありがとう
お姉ちゃんにちょっかい
弟とけんか
もういちどやっておこう
日々はそれだけで、宝物だから

311 VOICE Message
「日々はそれだけで宝物だ」
radikoにて配信中

毎日新聞

radiko

radiko "311 VOICE Message"「日々は それだけで、宝物だ」(2021)　CW, CD:高崎卓馬　CL:毎日新聞社 / radiko　AD:高木大輔
D:村井亮介　I:牧野伊三夫　Pr:岡本拓自　A, SB:電通　DF:クリエーティブ・パワー・ユニット　制作会社:電通クリエーティブX

走りたかった4年生たちへ。

いっしょに成長してきた仲間たちだから、
応援したい気持ちもあるだろう。

いっしょに成長してきた仲間たちだからこそ、
応援しきれない気持ちもあるだろう。

誰かに励まされることで、
もう一度悔しい思いをしたかもしれない。

母校のたすきがいちばん遠くに感じたかもしれない。

それでも。

それでも、チームを応援することを選んだ彼らを、
サッポロビールは応援したい。

そこには、タイムには表れないつよさがあるから。

悔しさを振り払って、今日までたどり着いたのだと思うから。

だから、どうかいっしょに応援してほしいのです。

コースの外にいる、4年間を駆け抜けたランナーたちを。

区間を走る10人と、ともにたすきをつなぐランナーたちを。

すべてのランナーたちの思いが、

どうか完走しますように。

サッポロビールは、箱根駅伝を応援しています。

走りたかった4年生たちへ。

いっしょに成長してきた仲間たちだから、
応援したい仲間もあるだろう。

いっしょに成長してきた仲間たちなくして、
応援しきれない仲間もあるだろう。

誰かに励まされることで、
もう一度強い思いかもしれない。

自慢のたすきまわりいちばん遠い席に座っているかもしれない。

それでも。

それでも、チームを応援することを選んだ彼らを、
サッポロビールは応援したい。

そこには、タイムには表れないつよさがあるから、
悔しさを振り払って、今日までたどり着いたのだと思うから。

だから、どうかいっしょに応援してほしいのです。
コースの外にいる、4年間を駆け抜けたランナーたちを。
区間を走る10人と、ともにたすきをつなぐランナーたちを。

すべてのランナーたちの思いが、
どうか完走しますように。

サッポロビールは、箱根駅伝を応援しています。

乾杯を
もっとおいしく。

「走りたかった4年生たちへ。」(2020)　CW, CD, 企画:高橋尚睦　CL:サッポロビール　AD, D:高倉健太　制作会社:GLYPH
アカウントエグゼクティブ:岡部裕一 / 江島芽実　A, SB:読売広告社

ひとりで勝てたら、
こんなに泣かない。



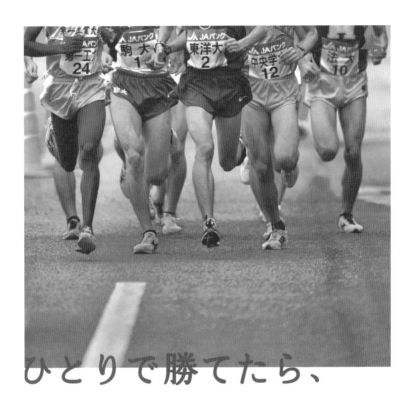

27

ひとりで勝てたら、
こんなに泣かない。

11.2（SUN）**7:00am** テレビ朝日系列
にて放送！！！！！
FROM ATSUTA JINGU TO ISE JINGU

「ひとりで勝てたら、こんなに泣かない。」(2014)　CW, CD：渋谷三紀　CL：秩父宮賜杯 全日本大学駅伝対校選手権大会　AD, D：新村夏絵
P：朝日新聞社　A, DF, 制作会社, SB：ADKクリエイティブ・ワン

手をのばそうよ。
届くから。

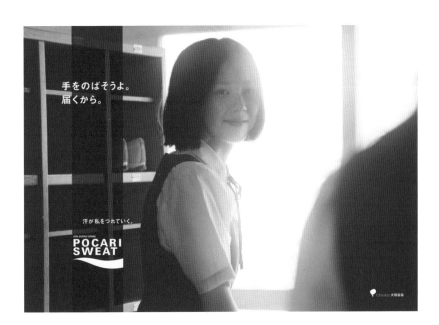

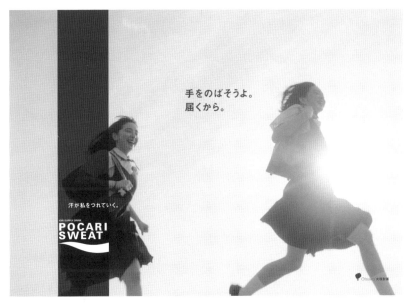

ポカリスエット「手をのばそうよ。届くから。」(2021) CW, CD：磯島拓矢　CW：筒井晴子 / 藤曲旦子　CL, SB：大塚製薬　CD：正親 篤
AD：松永美春 / 奥山由之　D：小鯛太郎　P：川上智之　Pr：池田 了　A：電通　DF：J.C.SPARK　制作会社：P.I.C.S.
エグゼクティブクリエイティブディレクター：古川裕也　クリエイティブプロデューサー：豊岡将和　プロダクションマネージャー：永井聖香
レタッチ：津金卓也 / 西原如歩　スタイリスト：小山田孝司　ヘアメイク：古久保英人　タレント：中島セナ　タレント（サブキャスト）：小髙サラ

失敗しても
いいじゃないですか。

叩かなくても
いいじゃないですか。

否定しなくて
いいじゃないですか。

ひとはひとで
いいじゃないですか。

自分は自分で
いいじゃないですか。

もっと寛容で
いいじゃないですか。

もっと平和で

いいじゃないですか。

いぬ年だから
ソフトバンクの年！

強引だけど
いいじゃないですか。

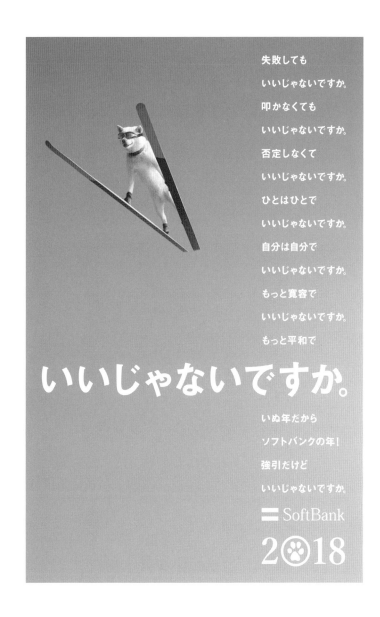

失敗しても
いいじゃないですか。
叩かなくても
いいじゃないですか。
否定しなくて
いいじゃないですか。
ひとはひとで
いいじゃないですか。
自分は自分で
いいじゃないですか。
もっと寛容で
いいじゃないですか。
もっと平和で

いいじゃないですか。

いぬ年だから
ソフトバンクの年！
強引だけど
いいじゃないですか。

SoftBank

2●18

2018年正月広告「いいじゃないですか。」(2018)　CW:照井晶博　CL, SB:ソフトバンク　CD:佐々木宏　AD:浜辺明弘
A:電通　DF:WATCH　制作会社:シンガタ

ただしい努力は、
たのしい努力でもある。
たのしい努力は、
ただしい努力でもある。

早稲田アカデミー 新入塾募集（2019）　CW, CD：三井明子（ADKクリエイティブ・ワン）　AD：増田総成（RABBIT）
D：中戸健司（クリエイターズグループMAC）/ 大久保佳津江（クリエイターズグループMAC）　P：村松賢一（55）　A, SB：ADKクリエイティブ・ワン
A：ADKマーケティング・ソリューションズ　DF, 制作会社：CHERRY　DF：クリエイターズグループMAC　CPR：林 美将 / 鯉住彩加　PR：鈴木聡倫

あいたいって、
あたためたいだ。

午後の紅茶　あいたいって、あたためたいだ。18冬篇（2018）　CW, プランナー：山本友和　CL：キリンビバレッジ　CD：松本 巌　AD：佐藤 拓
P：笠松則通　Pr：松延隆介　A：電通　制作会社：東北新社　演出：高田雅博　SB：キリンホールディングス

気づいた分だけ、世界は愛しくなる。

妻が、ベランダの植物に毎朝話しかけていること

失敗した方を自分の皿に盛り付けていること

本当は虫嫌いなのに、子どもの前では強がっていること

飽きっぽい娘が、ペットの世話は欠かさないこと

いつの間にか、着る服を自分で選ぶようになっていたこと

集中している時の顔が、ママとそっくりなこと

僕に似ないで、手先が器用なこと

気づいた分だけ、世界は愛しくなる。

グッデイ企業CM「気づいた分だけ」篇 60秒(2021)　CW:森下浩子　CL, SB:グッデイ　CD:古屋彰一　P:野田直樹　A:BBDO J WEST　制作会社:VSQ

人生をたのしむって、
むずかしいから、
たのしい。

人生をたのしむって、
むずかしいから、
たのしい。

家は、
生きる
場所へ。

くつろぐ、遊ぶ、学ぶだけではなく、
働く、健康になる、夢中になる、年を重ねる…。
住まう人の生き方や、変わりゆく価値観に寄り添い、
その時々に最適の答えをデザインし、お届けする。
家は人生の喜びや幸せを叶え続けられる場所だから。

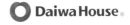

大和ハウス工業株式会社〈住宅事業本部〉東京都千代田区飯田橋3丁目13番1号 〒102-8112 Tel 0120-590-956 www.daiwahouse.co.jp

「家は、生きる場所へ。」篇（2021）　CW：矢野貴寿　CL, SB：大和ハウス工業　CD, A：TUGBOAT　AD：杉本翔吾／若林哲也　D：三宅春音
P：山田智和　A：電通　制作会社：Sherpa Creative Partner

用はないけど、
愛がある。
母の電話はいつも。

JT想うた「親を想う」篇 グラフィックコピー（2018）　CW：岩田純平　CL, SB：日本たばこ産業　CD：篠原 誠　A, SB：電通

両想いは
二つの片想いで
できている。

JT想うた「愛する人を想う」篇 グラフィックコピー（2018）　CW：岩田純平　CL, SB：日本たばこ産業　CD：篠原 誠　A, SB：電通

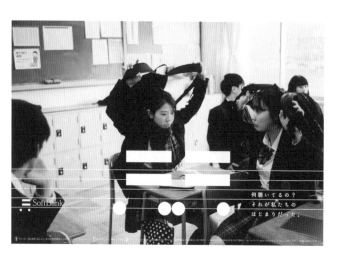

何聴いてるの？
それが私たちの
はじまりだった。

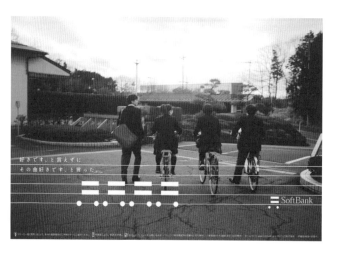

好きです、と言えずに
その曲好きです、
と言った。

不思議だね。
連絡しなきゃ、
もう会えないなんて。

さよなら
って言った人
明日反省会ね。

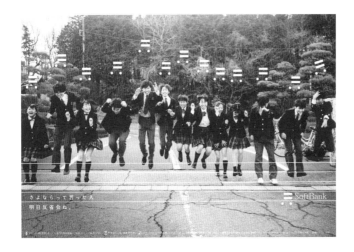

SoftBank 学割放題　CW：水本晋平　CL：Softbank　CD：澤本嘉光　AD：相楽賢太郎 / 辻岡 翔　D：姉帶寛明 / 里形美宇 / 竹下亜李沙
P：石田真澄　Pr：津金卓也　レタッチ：P.I.C.S　SB：Polarno

会いたい。

もっと話しとけばよかった。

もっとくっついとけばよかった。

もっと喧嘩しとけばよかった。

もっと泣いとけばよかった。

もっとキスしとけばよかった。

もっとお茶すればよかった。

もっとからかえばよかった。

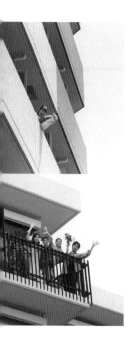

もっと話を聞けばよかった。

もっと手をつなげばよかった。

もっと教えてもらえばよかった。

もっと素直になればよかった。

もっと甘えればよかった。

もっと文句いっとけばよかった。

もっと嫌いになればよかった。

43

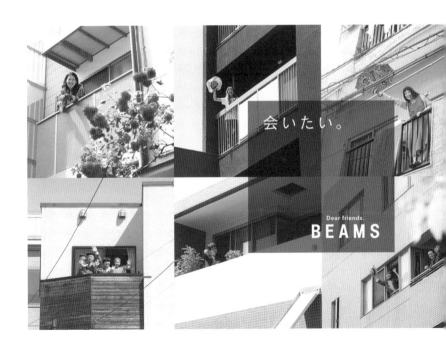

「会いたい。」ムービー (2021)　CW, CD：高崎卓馬　CL, SB：BEAMS　AD：河合雄流　D：湊村敏和　P：杉田知洋江　A：電通
制作会社：Dentsu Craft Tokyo　ディレクター：田中嗣久

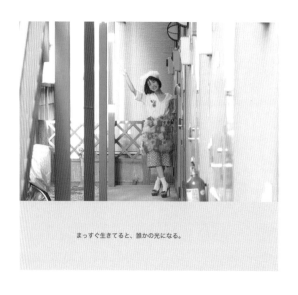

まっすぐ生きてると、誰かの光になる。

まっすぐ生きてると、誰かの光になる。

あなたの声が好き。笑いはじめの。

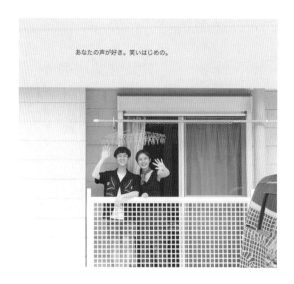

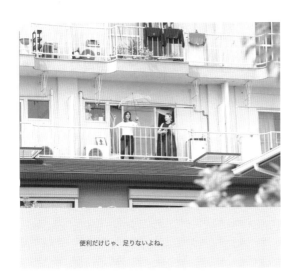

便利だけじゃ、足りないよね。

世界なんて、私とあなたですから。

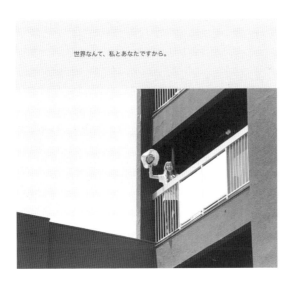

便利だけじゃ、
足りないよね。

世界なんて、
私とあなたですから。

「会いたい。」ムービー（2021）　CW, CD：高崎卓馬　CL, SB：BEAMS　AD：河合雄流　D：湊村敏和　P：杉田知洋江　A：電通
制作会社：Dentsu Craft Tokyo　ディレクター：田中嗣久

悩みを書いている時間は、
悩みを消すための時間でもある。

飲み込んだ本音。あいまいにしてきた夢。

誰にも打ち明けられない迷いや葛藤を、きっと、誰もが抱えている。

そんな時、一番ゆっくり話を聞いてくれるのは、あなた自身かもしれません。

必要なのは、自分と向き合う時間だけ。

ぽつり、ぽつり。ひとりごとを言うように、紙の上に吐き出してみる。

胸の奥で絡まっていた何かが、すーっとほどけていく。

人は、書くことで、悩みを消しているのかもしれません。

紙から顔を上げた時、ほら、不思議と心も上を向いているはずです。

悩みを書いている時間は、
悩みを消すための時間でもある。

飲み込んだ本音。あいまいにしてきた夢。
誰にも打ち明けられない迷いや葛藤を、きっと、誰もが抱えている。
そんな時、一番ゆっくり話を聞いてくれるのは、あなた自身かもしれません。
必要なのは、自分と向き合う時間だけ。
ぽつり、ぽつり。ひとりごとを言うように、紙の上に吐き出してみる。
胸の奥で絡まっていた何かが、すーっとほどけていく。

人は、書くことで、悩みを消しているのかもしれません。
紙から顔を上げた時、ほら、不思議と心も上を向いているはずです。

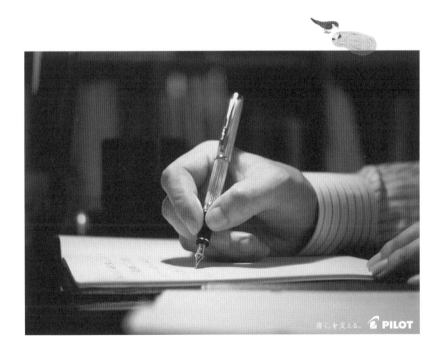

企業広告「書く、を支える。」(2017)　CW:飯田麻友　CL, SB:パイロットコーポレーション　CD:後藤彰久／秋葉裕介　AD:宇崎弘美／田中 暢
D:芝原 忍／田中優大／小山千晴　P:道用浩一　I:浅野みどり　Pr:酒井雅美　A:電通　制作会社:アドブレーン
フォトプロデューサー:栗原良次(横浜スーパーファクトリー)

書く人は、嘘が苦手だ。

困ったな。手紙だと、
ちょっといい人になってしまう。

胸の奥にある、普段は伝えていない言葉たち。

どんな時代でも、手紙がなくならないのは、

誰にでも、「うまく言えない言葉」があるからかもしれません。

ペンを持ち、背筋を伸ばし、机に向かう。

自分の気持ちに耳を傾け、ゆっくりペンを走らせる。

少しずつ、紙の上に、嘘のない言葉だけがあらわれる。

書く人は知っています。

いつもより素直な自分を、ペンが引き出してくれることを。

時々でいい。あの人に、書いてみませんか。

照れくさくても、本当の言葉を届けられるはずです。

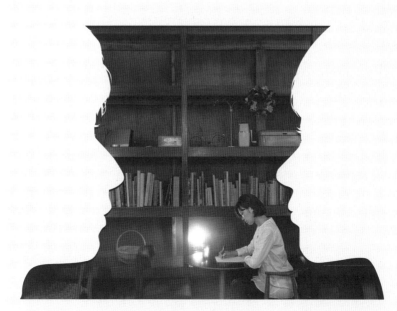

企業広告「書く、を支える。」(2016) CW:木村隆太 CL, SB:パイロットコーポレーション CD:後藤彰久 / 秋葉裕介
AD:佐藤香織 / 薄葉理沙 D:柴田高広 / 増田悠菜 P:竹内祥平 Pr:酒井雅美 A:電通 制作会社:アドブレーン
フォトプロデューサー:栗原良次 / 伊藤圭太(横浜スーパーファクトリー)

本は、そばにいるよ。

疫病にも、戦争にも、

未曾有の不況にも。

失恋にも、どんな失敗にも、

悲しい別れにも。

なんだかんだ、人類はへこたれない。

そんなエールが、知恵が、ヒントが、

本にはあると思うのです。

この夏も、本屋さんへ。

本は、そばにいるよ。

疫病にも、戦争にも、未曾有の不況にも。
失恋にも、どんな失敗にも、悲しい別れにも。
なんだかんだ、人類はへこたれない。
そんなエールが、知恵が、ヒントが、
本にはあると思うのです。この夏も、本屋さんへ。

この感情は何だろう。

新潮文庫の100冊

新潮文庫の100冊（2020）　CW, CD：吉岡丈晴　CL, SB：新潮社　AD, I：柿﨑裕生　D：長川吾一 / 梶山武士　A：博報堂　制作会社：アドソルト

とつぜん、
自転車に乗れたように、
とつぜん、
勉強の視界もひらける。

早稲田アカデミー　夏期講習会（2019）　CW, CD：三井明子（ADKクリエイティブ・ワン）　AD：増田総成（RABBIT）
D：中戸健司(クリエイターズグループMAC) / 大久保佳津江(クリエイターズグループMAC)　P：村松賢一（55）　A, SB：ADKクリエイティブ・ワン
A：ADKマーケティング・ソリューションズ　DF, 制作会社：CHERRY　DF：クリエイターズグループMAC　CPR：林 美将 / 鯉住彩加　PR：鈴木聡倫

たいせつなのは、
すぐにわかることじゃない。
ほんとうに、わかること。

早稲田アカデミー　夏期講習会（2019）　CW, CD：三井明子（ADKクリエイティブ・ワン）　AD：増田総成（RABBIT）
D：中戸健司（クリエイターズグループMAC）／ 大久保佳津江（クリエイターズグループMAC）　P：村松賢一（55）　A, SB：ADKクリエイティブ・ワン
A：ADKマーケティング・ソリューションズ　DF, 制作会社：CHERRY　DF：クリエイターズグループMAC　CPR：林 美将 ／ 鯉住彩加　PR：鈴木聡倫

君はいま、
「どこまで行けるか」を
試すこともできるし、
試さずに過ごすこともできる。

君はいま、
「どこまで行けるか」を
試すこともできるし、
試さずに過ごすこともできる。

君の、
志望する、
人生のために。

夏期講習受付中

河合塾
prep.kawai-juku.ac.jp/

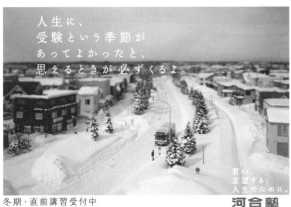

人生に、
受験という季節が
あってよかったと、
思えるときが必ずくるよ。

君の、
志望する、
人生のために。

冬期・直前講習受付中 河合塾

あしたの君のために、
いまの君ががんばろう。
あしたの君は、きっといい奴だ。

君の、
志望する、
人生のために。

3学期生受付中 河合塾

あしたの君のために、いまの君ががんばろう。あしたの君は、きっといい奴だ。

河合塾　君の志望する人生のために。(2008)　CW:児島令子　CL:河合塾　CD:松久 浩　AD:副田高行 / 本間小百合　D:北原佳織
P:本城直季　A, SB:ジェイアール東海エージェンシー　DF:副田デザイン制作所

暗記した言葉は、
いつか忘れる。
応援された言葉は、
一生忘れない。

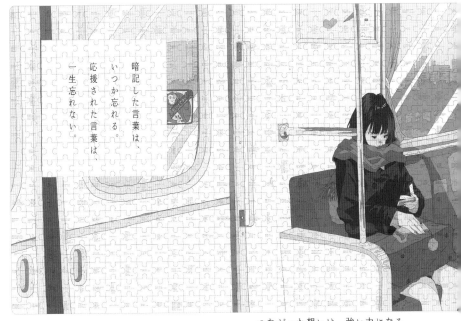

つながった想いは、強い力になる。

「つながった想いは、強い力になる。」巨大パズル交通広告 (2019)　CW:浦上芳史　CL:名古屋鉄道　CD, AD:池山徳和
D:成瀬瑠美 / 藤田則子　I:かとうれい　A, SB:電通名鉄コミュニケーションズ　DF:たきc1　制作会社:野村DUO　施工会社:みずほ

沿道の声は
なくても、
声援は
響いている。

沿道の声はなくても、声援は響いている。

これは、箱根駅伝の選手たちを応援したくて集まった声。この声をたいせつに預かり、横断幕として現地へ届けます。#文字の声援

サッポロビールは箱根駅伝を応援しています。

乾杯を
もっとおいしく。

文字の声援（2021）　CW, CD, 企画：高橋尚睦　CL：サッポロビール　AD, D：川端 綾　制作会社：読広クリエイティブスタジオ　A, SB：読売広告社
アカウントエグゼクティブ：岡部裕一／江島芽実

人生は、
少しずつ、少しずつ、
大丈夫になってゆく。

人生は、
少しずつ、少しずつ、
大丈夫になってゆく。

ダウン症のあと、
車いすユーザーの母と、
急逝した父と、私。
4人の物語が、
1冊の本になりました。

CORK

2021年3月21日世界ダウン症の日新聞広告（2021）　CW：岸田奈美　CW, CD：橋口幸生　CL：小学館 / コルク　AD, D：岩下 智　P：幡野広志
A：電通　SB：コルク

この星のこどもたちへ

こどもたちに　伝えたいことがある
この世界が　どんなに美しいか

この星は　水の星　青く光る星
雲の湧く　雪の積もる　季節のめぐる星

夕焼けの星　虹の星　奇跡のような　いのちの星
こんな星は　この宇宙に　めったにない

海があって　川があって　森があって
虫がいて　魚がいて　鳥がいて
そんな星に　私たちがいて
家族になって　暮らしている　この家で
こんな場所は　世界にふたつとない
こんなに不思議な　幸福な場所は
ほかにない

家に帰れば、積水ハウス。

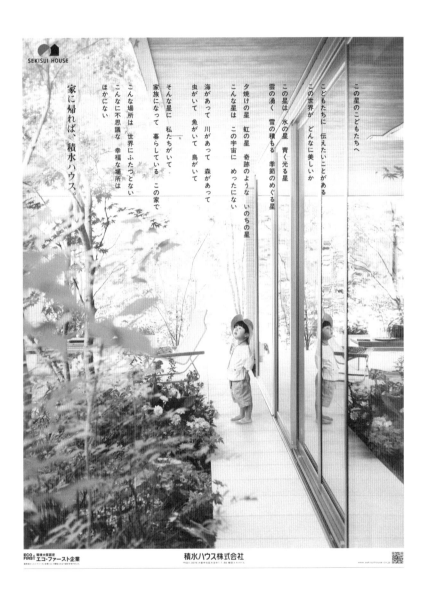

この星のこどもたちへ

こどもたちに　伝えたいことがある
この世界が　どんなに美しいか

この星は　水の星　青く光る星
雲の湧く　雪の積もる　季節のめぐる星
夕焼けの星　虹の星　奇跡のような　いのちの星
こんな星は　この宇宙に　めったにない

海があって　川があって　森があって
虫がいて　魚がいて　鳥がいて
そんな星に　私たちがいて
家族になって　暮らしている　この家で

こんな場所は　世界にふたつとない
こんなに不思議な　幸福な場所は
ほかにない

家に帰れば、積水ハウス。

積水ハウス企業広告（2021）　CW, CD：一倉 宏　CL, SB：積水ハウス　CD：藤本泰明　AD, D：大森清史　D：島田陽介　P：今城 純　A：電通
DF：サン・アド　制作会社：一倉広告制作所　スタイリスト：藤井牧子　美術スタイリング：小松 一

人生は、夢だらけ。

人生、傷つくときもある。
人生、泣きたいときもある。

そんなときは、
ま、さっさと忘れて、スキップしよう。

誰が何て言おうと、人生は素晴らしい。
みんなで言おう。この世は、悪くない。
愛を語ろう。手をつなごう。
焦らず、笑って、前向いて。

人生は、夢だらけ。

かんぽ生命企業広告「人生は、夢だらけ。」(2014)　CW, CD：志伯健太郎　CL：かんぽ生命保険　AD：長田桂太　D：高木紳介　Pr：宮嶋貴子
A：電通　DF：たきコーポレーション　A，制作会社，SB：グライダー

第 2 章

気持ちが奮い立たされる

#身の程知らず

運命なんてただの言葉。

誰もが無限の可能性を持って生まれてくる。

なのにみんな、いつしかそれを忘れて、

どこかで拾ってきた限界ってやつに

自分を押し込もうとする。

まあ、しょうがない、僕のミノホドはこの位だと。

もっと小さく身を縮めなきゃと。

ぜんぶでっち上げ。ただの思い込み。

誰かのルールでプレイするのはもう終わりだ。

空気を読まずに勝負を挑め。

自分に遠慮するな。

何度でもルーキーになれ。

走れるはずのない距離を走れ。

スポットライトの真ん中に立って

世界にきみを見せつけろ。

身の程なんか一生知るな。

#身の程知らず
JUST DO IT.

運命なんてただの言葉。
誰もが無限の可能性を持って生まれてくる。
なのにみんな、いつしかそれを忘れて、
どこかで拾ってきた限界ってやつに自分を押し込もうとする。
まあ、しょうがない、僕のミノホドはこの位だと。
もっと小さく身を縮めなきゃと。
ぜんぶでっち上げ。ただの思い込み。
誰かのルールでプレイするのはもう終わりだ。
空気を読まずに勝負を挑め。
自分に遠慮するな。
何度でもルーキーになれ。
走れるはずのない距離を走れ。
スポットライトの真ん中に立って世界にきみを見せつけろ。
身の程なんか一生知るな。

#身の程知らず
JUST DO IT.

NIKE.COM

「#身の程知らず」(2016)　CW:久山弘史 / 天田武史 / Andrew Miller　CL:Nike Japan　A, SB:Wieden+Kennedy Tokyo

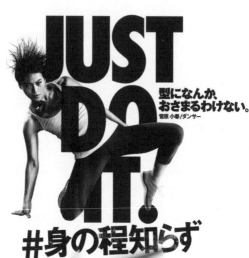

型になんか、
おさまるわけない。
菅原 小春／ダンサー

あこがれるより、
勝負する。
伊藤 涼太郎／プロサッカー選手

JUST DO IT と #身の程知らず

ストリートから
天下獲ったる。
落合 知也/プロバスケットボーラー

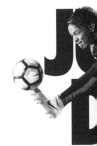

あこがれるより、
勝負する。
伊藤 涼太郎/プロサッカー選手

#身の

NIKE.COM

ストリートから
天下獲ったる。

落合 知也/プロバスケットボーラー

夢を諦めてはいけない。

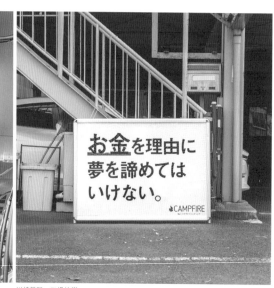

川崎某所　工場地帯

お金を理由に
夢を諦めてはいけない。

会社勤めを理由に
夢を諦めてはいけない。

過去を理由に
夢を諦めてはいけない。

資金不足を理由に
夢を諦めてはいけない。

多数決を理由に
夢を諦めてはいけない。

クライアントの理不尽を理由に
夢を諦めてはいけない。

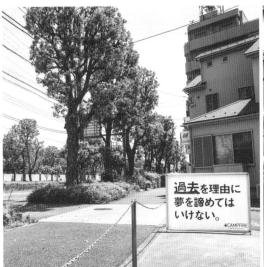

府中少年院前

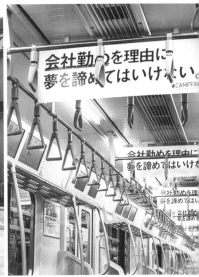

電車内

戦力外通告を理由に
夢を諦めてはいけない。

ＥＳ落ちを理由に
夢を諦めてはいけない。

好きになった人の性別を理由に
夢を諦めてはいけない。

"ママだから"を理由に
夢を諦めてはいけない。

"パパだから"を理由に
夢を諦めてはいけない。

言語の壁を理由に
夢を諦めてはいけない。

●●を理由に夢を諦めてはいけない（2019）　CW：飯塚政博　CL：CAMPFIRE　CD：三浦崇博　AD：横山ノリ
ビジネスプロデューサー：田中陽樹　A, SB：The Breakthrough Company GO

未来は
勝手に進まない。
進めてきた
人たちがいる。

朝日新聞2021年3月8日全面広告「未来は勝手に進まない。進めてきた人たちがいる。」(2021)　CW:牧野圭太(DE)　CL:京都女子大学／昭和女子大学／
女子美術大学／ロングライド／ライフクリエイト　CD:辻愛沙子(arca)　AD:柴田賢蔵(DE)　企画統括:前田育穂(朝日新聞社)　SB:朝日新聞社

まだなにも決まってはいない。

レールになんて乗るな。
ここからはなんだってありだ。
着せられた制服も、貼られたレッテルも
だれかの勝手な期待も、
邪魔だったら捨てればいい。
なにかになりたい？だったら、
きみがなればいいだけ。
遠慮なんかしてる場合じゃない。

JUST DO IT.

動け。ぶつかれ。不可能をのりこえるほど
きみはもっとうまく、もっと強くなれるはず。
挑みつづけるかぎり負けはない。
明日。七日後。七年後。
どんなきみになるかは
今日のきみが決める。

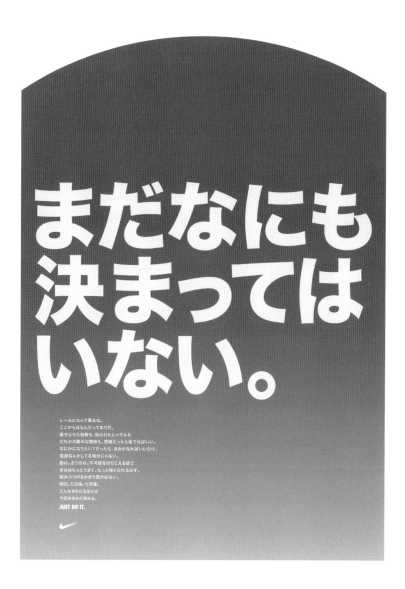

「まだなにも決まってはいない。」(2013)　CW：天田武史 / Andrew Miller　CL：Nike Japan　A, SB：Wieden+Kennedy Tokyo

とどけ、熱量。

とどけ、熱量。

カロリーメイト「とどけ、熱量。」(2013)　CW, CD:福部明浩　CL, SB:大塚製薬　AD:榎本卓朗　P:瀧本幹也　A:博報堂
DF:キャベツデザイン　制作会社:AOI Pro.

見せてやれ、底力。

やれることは、やってきた。
逃げなかった。
そう心の底から、
腹の底から思える努力のことを、
人は底力って呼ぶんだと思う。
大丈夫。キミは逃げなかった。
そのことを、
一番近くで見てきた
カロリーメイトは知っている。

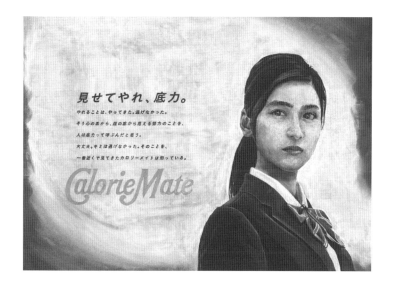

カロリーメイト「見せてやれ、底力。」(2016)　CW, CD:福部明浩　CL, SB:大塚製薬　AD:榎本卓朗　P:中島宏樹
A:博報堂　DF:キャベツデザイン　制作会社:AOI Pro.

丸くなるな、
★星になれ。

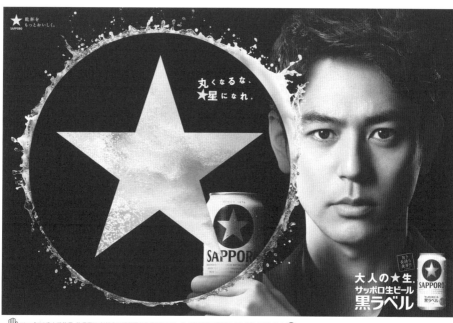

サッポロ生ビール黒ラベル「丸くなるな、★星になれ。」(2010)　CW, CD:TUGBOAT　CL, SB:サッポロビール　AD:小原哲也　D:佐藤 哲
P:安西啓輔　A:大広　DF:NYアソシェイツ　制作会社:大広WEDO　コミュニケーションディレクター:ウエムラヒロシ

人間まるだし。

人間まるだし。 NETFLIX

思い切った表現が、
「正しさ」の壁に
ぶっかるこの時代。

人間のありのままを
見せることは
罪でしょうか。

「コンプライアンス」に
塗りつぶされる
この時代。

まるだしの表現を、
まるだしの人間を。

Netflix交通広告・屋外広告「人間まるだし」(2019)　CW:三島邦彦　CL:Netflix　CD:加我俊介　AD:木谷友亮　A, SB:電通　DF:カイブツ

ハンマーを持て。
バカがまた壁をつくっている。

こんどの壁は、見えない壁だ。

あれから30年。ベルリンで壁を壊した人類は、

なんのことはない。せっせと新しい壁をつくっている。

貧富の壁、性差の壁、世代の壁…。

見えない分だけ、やっかいな壁たち。

そろそろもう一度、ハンマーを手にする時ではないか。

私たちはまた、時代に試されている。

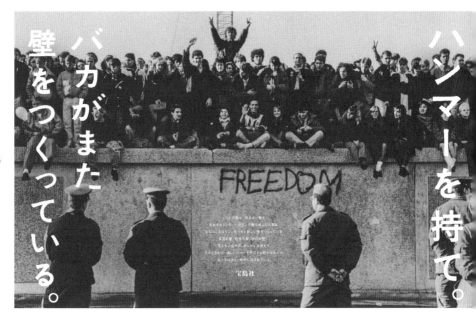

宝島社年頭企業広告「ハンマーを持て。バカがまた壁をつくっている。」(2020)　CW, CD：磯島拓矢　CL, SB：宝島社　CD：古川裕也　AD：今井祐介
D：高木紳介　A,制作会社：電通　DF：たき工房

未来より先に動け。

未来より先に動け。

新しい治療法には、新しい届け方を。

最先端の治療法を開発すること。それと同じくらい大切なのは、その治療法を、全国の医療の現場に、くまなく正確にお届けすることでした。輸送中のわずかな温度変化や振動が、医薬品にとっての重大な品質低下につながりうるから。超低温技術や緻密なネットワークで、治療を待つ方々に高品質かつ低コストでお届けする、医療のデマンドチェーン。それも、私たちがつくっている次の運び方です。

次の運び方をつくる。　🐈 ヤマト運輸

business.kuronekoyamato.co.jp

「未来より先に動け。」(2021)　CW:小川祐人 / 三浦麻衣　CL:ヤマト運輸　CD:吉川隼太　AD:瀧澤章太郎　D:浅丘敬太　P:興村憲彦　Pr:川瀬理絵　A, SB:電通　制作会社:電通クリエーティブX　アカウントエグゼクティブ:二谷哲史 / 佐野知香子 / 佐藤美優　コミュニケーションプランナー:秋山貴都　クリエイティブプロデューサー:栗川愛子　制作:萬文哉　書家:下村奈那　照明:原島良輔

夢は、口に出すと強い。

1968年の創刊号からずっと、

ジャンプの主人公たちは絶対に叶えたい目標を、堂々と口にしつづけてきた。

それは、誓うことで、志をともにする仲間と一緒に

困難を乗り越えられると、彼らが信じてきたから。

さぁ、一年のはじめに、夢を語ろう。

どんなに小さくたっていい。ためらわずハッキリと口に出す。

きっとそれが、君の願いを前へ進める力になる。

集英社は2014年も、たくさんの仲間とともに、

ニッポンの夢を応援しつづけます。

少年ジャンプ 新聞広告（2014） CW：小野麻利江／馬場俊輔　CL, SB：集英社

すべてのひとに翼はある。

それを使うか。

使わないか。

この空をいけば

どこにでもいける。

その翼のことを

あるひとは勇気という。

あるひとは夢という。

想像を超えるための

彼女の日々は

私たちにそう教えてくれる。

私たちANAは、世界のすべてのひとが

自由に新しい価値に出会う

そのための翼でありたい

と思います。

HELLO BLUE, HELLO FUTURE［オリンピック・パラリンピック東京2020競技大会プロモーション・大阪なおみ］(2019)
CW, CD：高崎卓馬　CL, SB：全日本空輸　制作会社：電通

くらべて生きると、翼は消える。

心も筋肉だから。
動かさなくちゃ。

HELLO BLUE, HELLO FUTURE［オリンピック・パラリンピック東京2020競技大会プロモーション・大阪なおみ］（2019）
CW, CD：高崎卓馬　CL, SB：全日本空輸　制作会社：電通

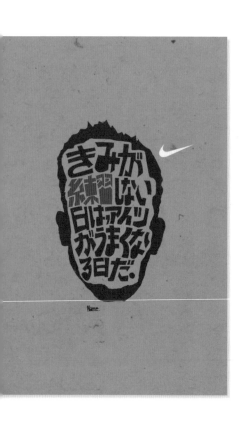

きみが練習しない日は、アイツがうまくなる日だ。

どこまでうまくなりたい？どれだけ本気でそこを目指してる？
チームを全国に導くために365日やり抜く熱さがあるか？
いつの日か、日の丸を背負ってプレイする自分をイメージできているか？
土のグラウンドから始まって、ヨーロッパの青い芝を踏む日まで、
ずっとモチベーションを持ち続けられるか？ハードなチーム練習はもちろんだ。
しかしキミは、それ以上をやるべき.
練習が終わったグラウンドで一人、フリーキックを研ぎすまし、
パスの精度を磨き、スピードを高めているプレイヤーたちがいる.
枯れないモチベーションを持ったヤツら.
NIKE FOOTBALL + は、そんなプレイヤーのためにつくった.
ルーニー、クリスティアーノ・ロナウド.彼らのトレーニングをきみのものにしてくれ.
いつかこのノートが、偉大なプレイヤーを語る歴史になる.
日々の練習の一部にしてくれ.

「きみが練習しない日は、アイツがうまくなる日だ。」（2011）　CW：久山弘史　CL：Nike Japan　SB：Wieden+Kennedy Tokyo

自分の本当の声に耳をかたむけて、
うごきだす、それだけ。

世界を変える。自分を変えずに。

世界中の視線が注がれていても。

誰にも見られていなくても。

史上初のメダリストとして

その名を刻んでもいい。

まだ誰もなったことのない

アスリートになる。

前人未到の世界記録をつくり、

そして、飛びこえる。

やるからには世界一。世界一、たのしむ。

誰だって、周りの目は気になる。

でも、それでもおさえきれない、

小さな衝動を自分の中に見つけたら、

それは私たちに何かが

はじまる合図かも。

Just do it.

自分の本当の声に
耳をかたむけて、
うごきだす、それだけ。

Just do it.

「自分の本当の声に耳をかたむけて、うごきだす、それだけ。」(2019)　CW：久山弘史 / Andrew Miller　CL：Nike Japan　A, SB：Wieden+Kennedy Toky

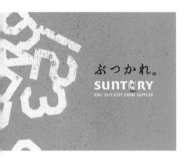

壁が大きいほうが、
倒しがいが
あるじゃないか。

逃げ道を探すより、
前に道を
つくったほうが早い。

逆境は、
本気を見せつける
チャンスだ。

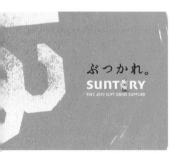

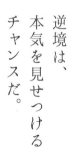

ぶっかれ。

奇跡なんか
力づくで
起こすもんだろ。

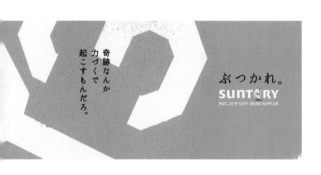

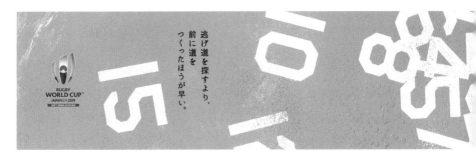

壁が大きいほうが、
倒しがいが
あるじゃないか。

逃げ道を探すより、
前に道を
つくったほうが早い。

逆境は
本気を見せつける
チャンスだ。

RUGBY WORLDCUP JAPAN 2019×サントリー
「ぶつかれ。」(2019)　CW, CD：栗田雅俊　CW：水本晋平
CL：サントリーホールディングス　CD：菅野紘樹 / 東畑幸多
AD：佐野研二郎　D：曽我貴裕　A, SB：電通
DF：MR_DESIGN　制作会社：Dentsu Craft Tokyo / P.I.C.S

できないことが、できるって、最高だ。

できるって、最高だ。

みんな知ってる。スーパースターには、なれっこない。誰も行った
いくつあっても足りない。本当にやってみたいことは、ほとんど
なったら、最高に面白い。なれない人になって、行けない場所に
できない体験もここならすべてできる。さあ、何から始めようか？

PS4

不死身になったら、何しよう？

想像できることはすべて実現できる、
と昔の人は言った。

でも、みんな知ってる。

スーパースターには、なれっこない。

誰も行ったことがない場所には、
行けやしない。

危ないことをやれば、

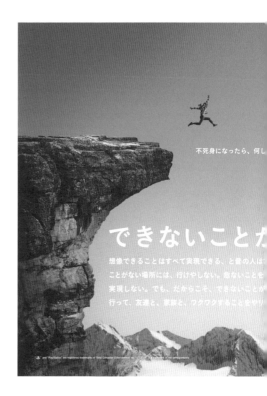

不死身になったら、何し

できないことが

想像できることはすべて実現できる、と昔の人は
ことがない場所には、行けやしない。恋ないことを
実現しない。でも、だからこそ、できないことが
行って、友達と、家族と、ワクワクすることを全やり

"■" and "PlayStation" are registered trademarks of Sony Computer Entertainment Inc.

命がいくつあっても足りない。
本当にやってみたいことは、
ほとんど実現しない。
でも、だからこそ、
できないことが
できるようになったら、
最高に面白い。
なれない人になって、
行けない場所に行って、
友達と、家族と、
ワクワクすることをやりつくす。
絶対できない体験も
ここならすべてできる。
さあ、何から始めようか？

「できないことが、できるって、最高だ。」(2015)　CW, CD:小西利行(POOL)　CL:ソニー・インタラクティブ エンタテインメント　ECD:伊藤光弘(電通)
CD, AD:丹野英之(POOL)　D:畑澤里香　P:小松正幸　Pr:内島来(POOL)　A:電通　A, SB:POOL

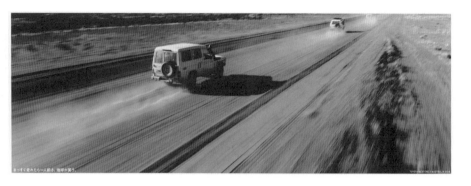

まっすぐ走れたら一人前さ。地球が笑う。

まっすぐ走れたら
一人前さ、
地球が笑う。

ここは嘘が通じない。

ここは嘘が通じない。

TOYOTA NEXT ONE // AUSTRALIA 2014

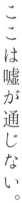

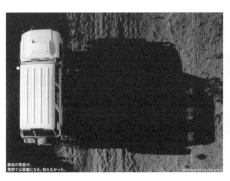

誰かの轍が、
自由を奪う。

都会の性能が、
荒野では邪魔になる。
知らなかった。

孤独は栄養だ。

群れに
答えはない。

「TOYOTA NEXT ONE // AUSTRALIA2014」(2014)　CW, CD:高崎卓馬　CL:トヨタ自動車　AD:佐野研二郎　D:曽我貴裕 / 橋本尚太 / 瀧本幹也 / 樋口兼一 / 杉田知洋江 / 片村文人 / 佐藤新也　Pr:大桑 仁 / 小野敬子　A:電通　DF, SB:MR_DESIGN　制作会社:spoon.　コーディネーター:李桃

僕らの世界は
すべてが近すぎるんだ。

歩いても、走っても、
止まっても、明日になる。
いいな地球って。

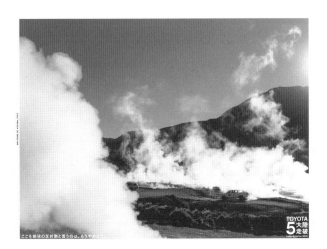

ここを地球の反対側と言うのは、もうやめよう。

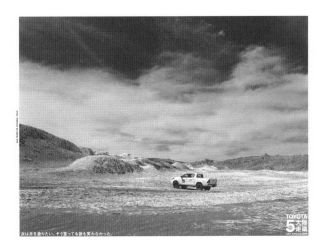

次は月を走りたい。そう言っても誰も笑わなかった。

「TOYOTA 5大陸走破　LATIN AMERICA 2016」(2016)　CW, CD：高崎卓馬　CL：トヨタ自動車　AD：佐野研二郎　D：曽我貴裕／橋本尚太　P：瀧本幹也／樋口兼一／杉田知洋江／片村文人／佐藤新也　Pr：大桑 仁／小野敬子　A：電通　DF, SB：MR_DESIGN　制作会社：spoon.　コーディネーター：李桃

電気よ、動詞になれ。

電気よ、映せ。

おばあちゃんになった母に、初孫の泣き顔を。

はじめてその子の名前を呼べるように。

電気よ、送信しろ。

卒業旅行に行けない5人組のメッセージを。

いつか、絶対このメンツで行こうねと。

電気よ、漕がせろ。

夏を想うアスリートのエアロバイクを。

夢の舞台を信じる気持ちがくじけないように。

電気よ、撮れ。

20年育てた娘の晴れ着姿を。

たとえ、成人式がなくなったとしても。

電気よ、表示しろ。

まだ見慣れない西暦の4ケタを。

すべての人にまっさらな時間が届くように。

歩み出そうとする気持ちが、

圧し潰されることのないように。

その先に待っている物語に

つづきが描かれるように。

電気よ、動詞になれ。

わずかでも、力になれ。

電気よ、
動詞になれ。

「電気よ、動詞になれ。」2021年1月篇（2021）　CW, CD：高橋尚睦　CL：明電舎　AD, D：田中龍一／金燦　I：佐々木啓成　A, SB：読売広告社
アカウントエグゼクティブ：古橋徳人／三浦基彦

わからないものを愛せるか。

常識を超えたものを楽しめるか。

不思議や驚きに満ちた世界を、

子供の頃のように素直に感じられるか。

探究を止めていないか。

最後に胸を高鳴らせたのはいつか。

僕らはまだ何も知らない。

この世界は、もっと広い。ずっと深い。

Sense of Wonder.

不思議や神秘に出会ってざわめく心の動き。

それは、日常のすこし先であなたを待っている。

聞こえているか。見えているか。

好奇心を、動かそう。

わからないものを愛せるか。
常識を超えたものを楽しめるか。
不思議や驚きに満ちた世界を、
子供の頃のように素直に感じられるか。
探究を止めていないか。
最後に胸を高鳴らせたのはいつか。
僕らはまだ何も知らない。
この世界は、もっと広い。ずっと深い。
Sense of Wonder。
不思議や神秘に出会ってざわめく心の動き。
それは、日常のすこし先であなたを待っている。
聞こえているか。見えているか。

好奇心を、動かそう。

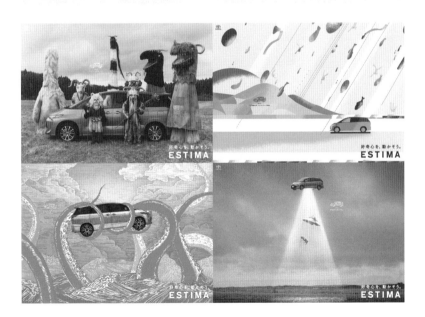

「sense of wonder 好奇心を、動かそう。」ESTIMA (2016)　CW,CD:栗田雅俊 / 尾上永晃　CW:葛原健太　CL:トヨタ自動車
CD, AD:相楽賢太郎　D:木村靖裕 / 浅野 南　P:高梨遼平 / 三宅瑠人 / 平岡政展 / 水尻自子　A, SB:電通　DF:アドブレーン
制作会社:スペアポケット、アマナ、P.I.C.S　ストラテジックディレクター:諏訪 徹 / 庄野 元　監修:佐藤健寿

やらないジブンに
もうあきた。

早稲田アカデミー　ブランド広告（2020）　CW, CD：三井明子（ADKクリエイティブ・ワン）　CL：早稲田アカデミー
AD：増田総成（RABBIT）　D：中戸健司（クリエイターズグループMAC）　A, SB：ADKクリエイティブ・ワン　A：ADKマーケティング・ソリューションズ
DF, 制作会社：CHERRY / RABBIT　DF：クリエイターズグループMAC　3D制作：重松淳也 / TANGE FILMS　CPR：林 美将 / 鯉住彩加　PR：鈴木聡倫

時代が、変わった。
社会が、変わった。
日常が、変わった。
授業が、変わった。
受験が、変わった。

それでも変わらず、
机に向かった。

この忘れられない日々が、
つよさに変わる。

仲間には会えなかった。
だけど、その分、
強い自分に出会えた。

この忘れられない日々が、
つよさに変わる。

この忘れられない日々が、つよさに変わる。

先を思うと
不安になった。
だから
今に集中した。

この忘れられない日々が、
つよさに変わる。

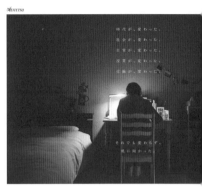

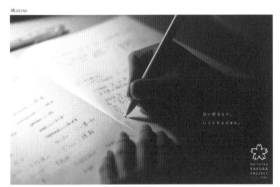

言い訳なんて、
いくらでもできた。
この忘れられない日々が、
つよさに変わる。

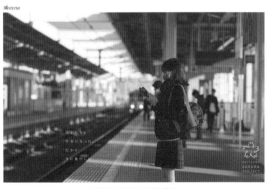

「この忘れられない日々が、つよさに変わる。」(2021)　CW：浦上芳史　CL：名古屋鉄道　CD, AD：池山徳和　AD：玉越日奈子　D：稲垣文貴
P：小栗広樹　A, SB：電通名鉄コミュニケーションズ　DF：nock　印刷会社：愛明社

キャリアアップは　漫画のように

夢は口にしろ　そこから仲間が増えてくる

敗北はチャンスだ　それは強くなるフラグだ

案外ヒーローは人気じゃない　周りを気にせず突き進め

強力な武器を持て　ヒーローには最強の武器がある

君の世界を、ブッ作れ。

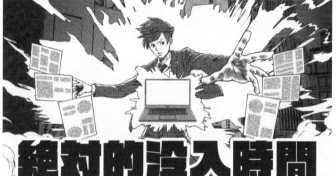

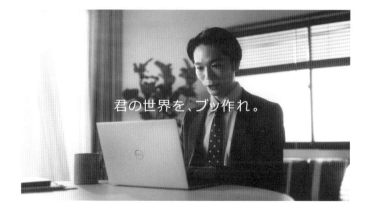

DELL XPSムービー「君の世界を、ブッ作れ。」漫画篇　CW, CD:小霜和也 / 岡部将彦　CW:長廻悠人　CL:デル　I:イチノミヤモトヒロ
A:電通　制作会社:AOI Pro.　ディレクター:木綿達史　SB:ノープロブレム

それは限界点か。
それとも通過点か。

生ぬるい決意をへし折る、数多の困難がある。

挑むことさえ諦める、過酷な道がある。

誰もがヒーローになれるほど、世の中は甘くない。

だけど、世界を変えられるのは、

自分を信じて走り続ける人だけだ。

それは、この一台に懸けたトヨタの思いと同じ。

高級車を超えるほど上質で、スポーツカーよりも気持ちいい。

新しい時代のファーストカーをつくるという困難に

チャレンジしたコンパクトカー「ヤリス」。

開発、生産、販売、チームトヨタの総力を結集し、

遥か先のゴールを目指す。その挑戦を叶えるのは、

本当にいいクルマを届けたいと信じる力だと思う。

さあ、スタートの合図が鳴る。ともに夢見たゴールへ走り出そう。

世界の常識を覆す答えを、いま、見せつけよう。

それは限界点か。それとも通過点か。

答えは、この道の先にある。

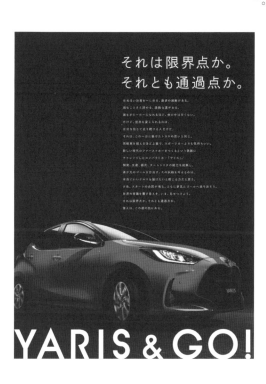

それは限界点か。
それとも通過点か。

YARIS & GO!

トヨタ自動車 ヤリス（2020）　CW：後藤亮平　CL：トヨタ自動車　CD, AD：丹野英之　CD：大木秀晃　D：高橋千佳　P：岡 祐介
エグゼクティブクリエイティブディレクター：小西利行 / 嶋 浩一郎　A：博報堂　DF, 制作会社, SB：POOL inc.

走ろう。
自分の道になるまで。

苦しくなったとき、それでも、一歩を踏み出す人がいる。

限界点を、通過点に変えていく人がいる。

苦しくても駆け回り、自分の道を切り拓いていく。そんな彼らの姿は、

見ているすべての人を魅了し、胸を熱くする。

私たちトヨタもまた、既成概念という限界を超えて踏み出すことで、

新しい道を切り拓いてきた。そしてその思いが、

世界を変える一台を生みだした。それは高級車のように上質で、

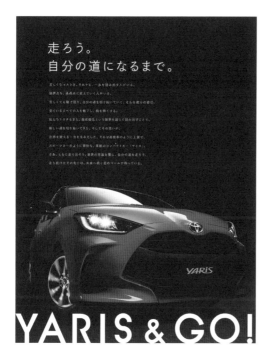

スポーツカーのように爽快な、革新のコンパクトカー「ヤリス」。

さあ、ともに走り出そう。世界の常識を覆し、自分の道を走ろう。

走り続けたその先には、未来へ続く君のゴールが待っている。

トヨタ自動車 ヤリス（2020）　CW：後藤亮平　CL：トヨタ自動車　CD, AD：丹野英之　CD：大木秀晃　D：高橋千佳　P：岡 祐介
エグゼクティブクリエイティブディレクター：小西利行 / 嶋 浩一郎　A：博報堂　DF, 制作会社, SB：POOL inc.

そうだ、その目だ。

雲をつかむようなときでも、

手を伸ばせ。

光が見えるまで。

思い通りにいかなくても、

それすら、僕らは力に変えていける。

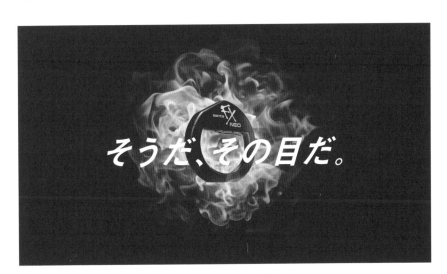

サンテFX（2021）　CW：西原隆史 / 中西亮介　CL, SB：参天製薬　エグゼクティブクリエイティブディレクター：坂本 仁　CD, AD：岡室 健　D：横田恵莉奈
Pr：麻生峻司 / 重村洋佑　A：博報堂　制作会社：CONNECTION　プランナー：横井優樹 / 藤本萌代　ストラテジックプランナー：江藤圭太郎 / 柴田慎平
プロダクションマネージャー：佐藤真也　演出（監督・ディレクター）：関根光才　撮影：上野千蔵 / 高柳 悟（GR）　証明：西田真智央 / 高野耕平（GR）
美術：三ツ泉貴幸　CG：Alt　編集：木村 仁　カラリスト：Foton　スタイリスト：三田真一　ヘアメイク：根本亜沙美　PRプランナー：甲斐智大 / 熊谷真佑子 /
武内恵理　キャスティング：田辺裕美子　ナレーション, 出演：山口一郎（サカナクション）　アクティベーション・ディレクター：宮原広志　操演：小池達郎

私、誰の人生も
うらやましくないわ。

全部100点にしようなんて、
そんな野望は無謀でしょう。

仕事と家庭どっちが大事?にはハハハ。
カレーとライスどっちが大事でしたっけ。

時間より私の人生の方が濃いのです。
時間は余らない。必ず足りない。

SNSは3回に1回。
写真の中の私が好きよ。

ワーママにもワガママを!
ぐらいのイージースローガンどうでしょう。

ゴメン、もう夜更かしはできないの。
昔より成長ホルモン出ています。

愛は日常。愛は無休。
めげることもあるけれど、手をのばせば体温がある。

おはよう。また忙しい一日がはじまるよ。
やさしく、タフに、ユーモアを大切に。

いまを生きる
ワーキングウーマンズ人生。

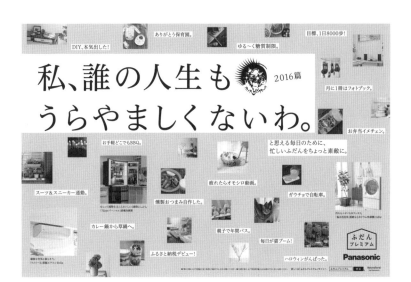

ふだんプレミアム「私、誰の人生もうらやましくないわ。」(2016)　CW, CD:児島令子　CLパナソニック　CD:高須泰行　AD:安河内孝憲
D:干場邦一 / 高橋菜奈　I:せきやゆりえ　Pr:谷川亮太　A:電通　制作会社,SB:カタチ

生きてるくせに、死んでんじゃねえよ。

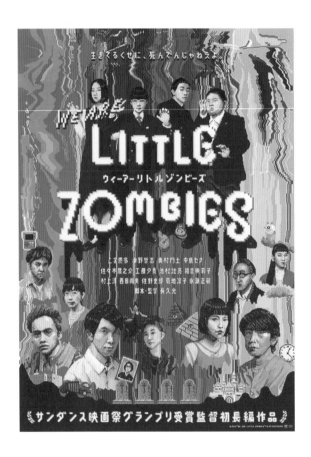

映画「ウィーアーリトルゾンビーズ」(2018)　CW:栗田雅俊　CL:ウィーアーリトルゾンビーズ製作委員会　CD:長久 允　AD, I:間野 麗
D:前田直子 / 藤岡真央　P:正田真弘　A, SB:電通　制作会社:ノースショア

第 3 章

新しい世界へ
一歩踏み出したくなる

わたし、いい度胸してる

これはむり　もうむりだと髪はからまり

街も人も約束も遠ざかった　息もたえだえの水曜日

けれどわたしのからだは起きあがり

ベランダにでて　遠くからやってくる朝をみる

なにもかもがそれだけで光る空は扉

手をのばしてもよいのだろうかと躊躇するくせを

いつかきみに笑われたっけ

神さま、なんてもう言えないくらいにわたしたち

大人にはなったけれど

息を吸って

あの光　あの匂い　大切なものすべてこの胸に映そう

そしてわたしのこころは熱をおび

誰でもない何かにむかって放ちたくなる

すべての種類の小さなさけび

勇気を

わたしに

こんなに遠くまで来たことを笑える広さを

憂うつの手をにぎり放りだすことのできる柔らかさを

どんなに小さな声も聞きもらさない賢さを

大好きな人に笑ってまたねと手をふれる強さを

嵐がすぎるのを待たないでいられるしなやかさを

すべてがすべてを忘れてしまうことをもう悲しまない

勇気を

わたし、いい度胸してる

だいじょうぶ

une nana cool 2018 年間ビジュアル（2018）　文：川上未映子　CL：ウンナナクール　AD：千原徹也　P：瀧本幹也　DF, SB：れもんらいふ　スタイリスト：小山田孝司　ヘアメイク：原 康博

わたし、いい度胸してる

これはむり。もうむりだと髪はからまり
街も人も約束も遠ざかった 息もたえだえの水曜日
けれどわたしのからだは起きあがり
ベランダにでて 遠くからやってくる朝をみる
なにもかもがそれだけで光る祭は屋
手をのばしてもよいのだろうかと躊躇するくせを
いつかきみに笑われたっけ
神さま なんてもう言えないくらいにわたしたち
大人にはなったけれど

息を吸って
あの光 あの匂い 大切なものすべてこの胸に映そう
そしてわたしのこころは熱をおび
誰でもない何かにむかって放ちたくなる
すべての種類の小さなさけび
勇気を
わたしに

こんなに遠くまで来たことを笑える丘さを
愛うつの手ににぎり放りだすことのできる柔らかさを
どんなに小さな声も聞きもらさない賢さを
大好きな人に笑ってまたねと手をふれる強さを
嵐がすぎるのを惜たないでいられるしなやかさを
すべてがすべてを忘れてしまうこともう悲しまない
勇気を

だいじょうぶ
わたし、いい度胸してる

une nana cool

125

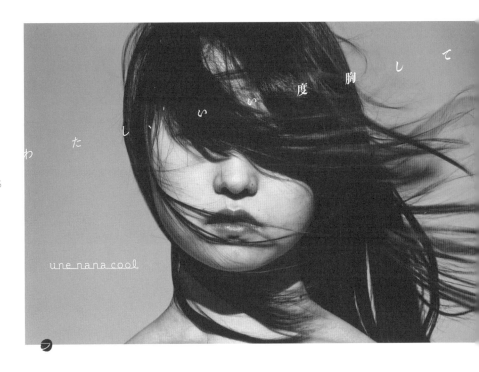

わたし、いい度胸してて

une nana cool

愛さないと、
愛は、減る。

もしも愛犬への、愛が減ったらどうしよう。

もしも仕事への、愛が減ったらどうしよう。

もしも自分への、愛が減ったらどうしよう。

もしも弱いものへの、愛が減ったらどうしよう。

もしもニッポンへの、愛が減ったらどうしよう。

もしも世界への、愛が減ったらどうしよう。

愛そう。愛はもともと、無かったものだから。

earth music&ecology 2016秋「愛さないと、愛は、減る。」(2016)　CW, CD：児島令子　CL, SB：ストライプインターナショナル
CD, AD：副田高行　D：太田江理子　A：電通西日本 岡山支社　DF：副田デザイン制作所　制作会社：トレードマーク

九回思って、一回言おう。

127

たまった思いは、
小さな財産になる。

ためずに
放った言葉は、
ときどき負債。

言葉を発射する
快感と不安と。

わたしは
言葉の自販機ですか？

きみは
言葉の自販機ですか？

幾千回思っても、
一回も言えない
こともある。

放った言葉は
宇宙の図書館に、
永遠に記録された。
ぼくらが消えても。

earth music&ecology 2019冬「九回思って、一回言おう。」(2019)　CW, CD：児島令子　CL, SB：ストライプインターナショナル
CD, AD：副田高行　D：太田江理子　A：電通西日本 岡山支社　DF：副田デザイン制作所　制作会社：トレードマーク

共感と反感は、
仲間である。

少女漫画の
出会いのシーンが、
すこし反感から
はじまるのは
なぜだっけ？

きみのこと、
百パーセント共感
できないから好き。

全員共感
という奇跡
という嘘。

みんないいって言ってるよ。
そのみんなって誰？

みんなダメって言ってるよ。
そのみんなって誰？

共感をかぞえるな。
反感をかぞえるな。

やばい。
共感あつめすぎ？

共感があるとこには、
反感もある。
反感があるとこには、
共感もある。
どっちもないとこには、
なんにもないよ。

あした、
なに着て
生きていく？

129

earth music&ecology 2021秋（2021）　CW, CD：児島令子　CL, SB：ストライプインターナショナル　CD, AD, D：木下芳夫　D：安藤真理
I：合田里美　A：電通西日本 岡山支社　制作会社：トレードマーク

共感と反感は、
仲間である。

少女漫画の
出会いのシーンが、
すこし反感から
はじまるのは
なぜだっけ？

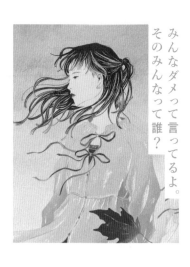

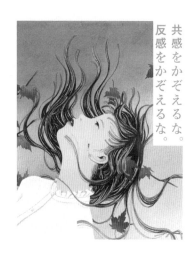

みんなダメって言ってるよ。
そのみんなって誰？

共感をかぞえるな。
反感をかぞえるな。

やばい。
共感あつめすぎ？

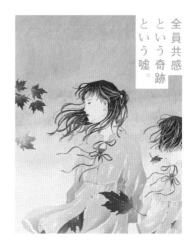

きみのこと
百パーセント共感
できないから好き。

全員共感
という奇跡
という嘘。

みんないいって言ってるよ。
そのみんなって誰？

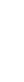

共感があるとこには、
反感もある。
反感があるとこには、
共感もある。
どっちもないとこには、
なんにもないよ。

あした、
なに着て
生きていく？

🌸 earth music & ecology

LOVE THE DIFFERENCES.

違いを愛そう。

もしも、世界に、あなた1人しかいなかったら。

差別や偏見はもちろん、

戦争だってなくなることでしょう。

けれど、笑い声も絶え、微笑み方も忘れ、

恋する高鳴りも、きっと失われてしまうはず。

あなたと違う、誰かがいてくれる。

だからこそ、いろんなストーリーが生まれていく。

悲しいことに、世界ではまだ、

年齢、性別、国籍、文化、見た目の印象など、

さまざまな違いを認め合えないことがあります。

しかし、日本はいつも、異なる価値観を敬い、

かけ合わせて、新たな価値へと育んできました。

資生堂は、本日4月8日に創立記念日を迎えました。

この国に生まれた私たちは、

違いを愛することから始めていきます。

多様な価値観や新しいテクノロジーによって

美しさが進化し、世界を変えていくことを信じて。

Beauty innovations for a better world.

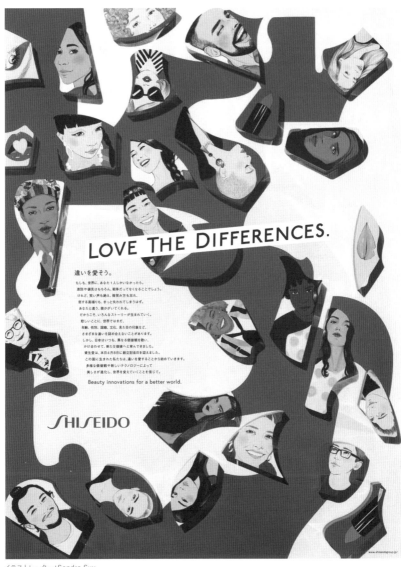

イラストレーター：Sandra Suy

「LOVE THE DIFFERENCES. 違いを愛そう。」(2018)　CW:永岩亮平 / マイク・バーンズ　CL, SB:資生堂
エグゼクティブクリエイティブディレクター:鐘ヶ江哲郎　CD:小助川雅人　AD, D:竹田美織　P:鈴木崇史　I:サンドラ・スイ　Pr:小林重郷
制作会社:ワンダラクティブ

男と女、
どっちで就活したらいいんだろう。

一年間、悩んで、
誰が見ても女性とわかる長い髪で、
就活していました。

髪だけは、
嘘をつけなかった。

髪を切ることは、
ずっと大切にしてきたプライドまで
切ることになるから。

この髪が私です。
#PrideHair

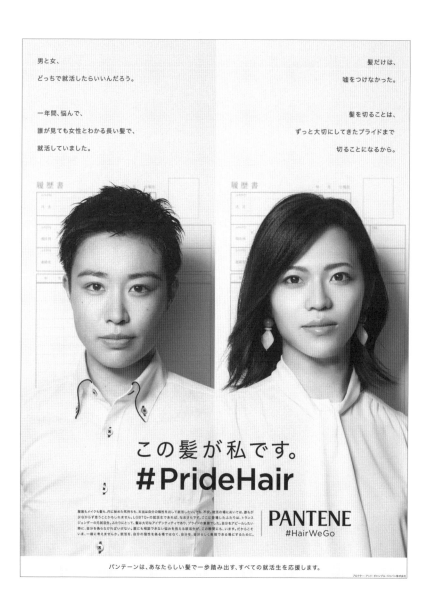

「#Pride Hair」(2020)　CW, エグゼクティブクリエイティブディレクター：多賀谷昌徳　CL, SB：P&Gジャパン　CD：小笠原潤 / 小髙龍磨 / 稲村陽一 / AD：滝本 圭 / 石川翔太 / 田中琢也 / 藤本勝大　D：田丸龍男　P：ITO JIN (CONNECTION)　Pr：馬詰正(TYO) / 津田なつき(TYO) / 制作会社：TYO　ストラテジックプランナー：名古 塁 / 長田聖美　クリエイティブプロデューサー：山川大二郎 / 斎藤義晃　アカウント：足立早弥香 / メリッサ・リム　PRプランナー：関 航 (Material) / 小沼未季 (Material) / 大山瑛美 (Material) / 永田奈津子(Material)　企画会社：GREY Tokyo

不自由はある。不可能はない。

パラ卓球選手は、不自由を抱えている。

歩くこと。立つこと。腕を伸ばすこと。

それぞれが違った困難と向き合っている。

それでも、彼らは卓球に挑む。

手が届かないなら、足を動かせばいい。

自分が動けないなら、相手を動かせばいい。

できないことを嘆くのではなく、

できることを磨くことで、

卓球と、障がいと、人生と、

向き合ってきた。

彼らは、どんな不可能も越えていく。

不自由だからこそ生まれた自由な発想で。

不自由はある。不可能はない。

パラ卓球選手は、不自由を抱えている。歩くこと、立つこと、腕を伸ばすこと。
それぞれが違った困難と向き合っている。それでも、彼らは卓球に挑む。
手が届かないなら、足を動かせばいい。自分が動けないなら、相手を動かせばいい。
できないことを嘆くのではなく、できることを磨くことで、
卓球と、障がいと、人生と、向き合ってきた。
彼らは、どんな不可能も越えていく。不自由だからこそ生まれた自由な発想で。

「不自由はある。不可能はない。」(2019)　CW:大石将平　CL, SB:日本肢体不自由者卓球協会　AD:木村 洋 / 松田健志　P:青山たかかず /
高梨遼平　A:TBWA\HAKUHODO　制作会社:Nomad Tokyo / amana　クライアントプロジェクト・ディレクター:立石イオタ良二　CCO:佐藤カズー
グローバルクリエイティブディレクター:浅井雅也　エグゼクティブプロデューサー:緑川正人　プロダクトデザイナー:門田慎太郎
シニアグラフィックプロデューサー:伊藤 渉　グラフィックプロデューサー:日野裕介　レタッチャー:津金卓也　ディレクター・エディター:阿部慎理
モーショングラフィックデザイナー:住吉清隆　製造会社:三英　プロダクトデザイン会社:Quantum

「女性初」が、ニュースなんかじゃなくなる日まで。

海の向こうで女性初の副大統領が誕生しました。

長い歴史を塗り替え、たくさんの人に希望を与えたこのニュースは、

うれしい反面、こうも思うのです。

「女性が重要な役割に就くことは、まだこんなにも特別なことなのだ」と。

現在、日本のジェンダーギャップ指数は世界121位。

アメリカ以上に、女性・男性間の格差は大きい。

暮らしに目を向けると、女性は男性に比べ給与水準が低く、

中でも一人暮らしの女性は、生活に余裕がないのが現実です。

エイブルは、暮らしを通して、少しでも女性の力になりたくて

『MAISON ABLE』というサービスを立ち上げました。

一人暮らし女性のための入居割『女子割』を

はじめ、日々の生活に役立つ特典を提供。

女性の自立・自活をサポートしています。

そしてこのサービスは、私たちの力だけでは成り立ちません。

志を同じくする様々な企業が、パートナー企業として集結。

女性たちのもとへ、各社の強みを活かした応援を届けていきます。

「女性が、もっと活躍できるように。」

そう声をあげる私たち自身の取り組みも、まだまだですが。

だからこそ今、さらに多くの企業と手を取り合いたいと思うのです。

活躍するのに、女性も男性も関係ない。

そんな社会を1日でも早く実現させるために。

エイブルは、ともにこの国の女性を応援するパートナー企業を募集します。

メゾンエイブル リニューアル新聞広告 (2018)　CW:片岡良子　CL:エイブル　CD:砥川直大　AD:三木 香　Pr:田中陽樹 / 五十嵐麻衣
企画:小林大地　アカウントエグゼクティブ:香山典万　A:ADK / GO / MIC DESIGN WORKS　SB:ADK

あなたに、期待してください。

変化を起こそう。
昨日と同じはつまらないから。
みずから動こう。
まわりも世の中も動き出すから。
勇敢にいこう。
失敗すらも糧になるから。
自信をもとう。
いい顔になるから。
品よくいこう。
オシャレだから。

世界に挑もう。
チャンスが、人生が、広がるから。
あなたに もっと 期待しよう。
「勤勉さ」と「クリエイティビティ」を
かねそなえたこの国のチカラは、
こんなものじゃないから。
さあ、「this is japan」を見せていこう。

#_this is japan

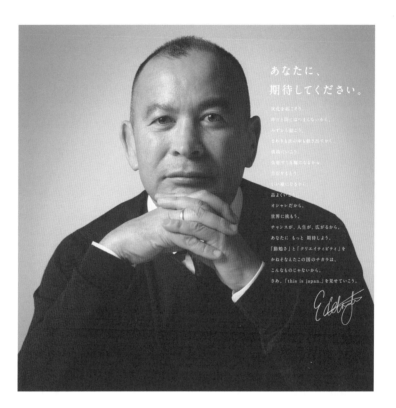

#_this is japan

三越伊勢丹 企業メッセージ「あなたに、期待してください」(2016)　CW：吉岡丈晴　CL：三越伊勢丹ホールディングス　CD：杉山恒太郎 / 嶋 浩一郎 / 橋田和明 / 皆川壮一郎　AD, D：大野瑞生　P：中島古英　A, DF, 制作会社, SB：ライトパブリシティ　A, DF, 制作会社：博報堂ケトル

ぼくたちは、素晴らしい過去に
なれるだろうか。

今日降った雨が天然水になって人々に届くのは、20年も先のこと。

その時、どんな地球になっているんだろう。

子どもたちに、その「未来」を用意するのは、
やがて過去とよばれる「いま大人のぼくたち」だ。

この先も、地球の自然が人の生きる糧を
生み出し続けてくれるように。

守ること、新しくすること。

私たちが、今できることはなんだろう。

ぼくたちは、素晴らしい過去に
なれるだろうか。

今日降った雨が天然水になって人々に届くのは、20年も先のこと。
その時、どんな地球になっているんだろう。

子どもたちに、その「未来」を用意するのは、
やがて過去とよばれる「いま大人のぼくたち」だ。

この先も、地球の自然が人の生きる糧を
生み出し続けてくれるように。
守ること、新しくすること。
私たちが、今できることはなんだろう。

サントリーは、水を未来に届けるための活動を
続けています。

ず、と ず、と、
水と生きる SUNTORY

サントリーは、水を未来に届けるための活動を続けています。

サントリー企業広告「素晴らしい過去になろう」(2021)　CW：太田恵美　CL, SB：サントリー　CD：岡ゆかり / 東畑幸多
D：香取有美　A：電通 / MR_DESIGN

ごつい根元は
孤独で出来ている、
ひとりの私は思う。

すこし飲んで、すこし旅する。

iichiko
PERSON
300㎖ Bottle
Enjoy its polished, refreshing flavor and its pure crystal clarity.

三和酒類株式会社
大分県宇佐市山本・虚空蔵寺了　TEL.0978-32-1431
https://www.iichiko.co.jp

ごつい根元は孤独で出来ている、ひとりの私は思う。

飲酒は20歳を過ぎてから。お酒はおいしく適量を。妊娠中や授乳期の飲酒は、胎児・乳児　　　の発育に影響するおそれがありますので、気をつけましょう。飲酒運転は、絶対にやめましょう。

いいちこパーソン（2021）　CW:野口 武　CL, SB:三和酒類　AD, P:河北秀也　D:土田泰之　A, DF, 制作会社:日本ベリエールアートセンター

それでも
僕らは
この世界で
生きていく。

tv asahi

それでも僕らはこの世界で生きていく。

原作・脚本・監督 新海誠

天気の子
Weathering With You

今夜 9 時
テレビ朝日系列にて地上波初放送

Z-KAI Group　バイトル　ミサワホーム

映画「天気の子」地上波放送告知（2020）　CW, CD:有元沙矢香　CL:テレビ朝日 / 東宝　AD:川腰和徳 / 上田美緒　D:小林香奈 / 鈴木駿哉 / 鵜沼美沙 / 佐々木航平　Pr:落合千春 / 弭間友子 / 岩橋康平 / 丸山朋子 / 岩田誉生 / 増原香絵 / 川北桃子 / 森 悠紀 / 西尾浩太郎 / 池田邦晃 / 古澤 琢 / 萱沼崇英 / 髙橋宜嗣 / 髙木智広 / 鈴木麻理奈 / 鹿山日奈子　A:電通　DF:たき工房　PR:宮地成太郎 / 明田川紗代

唇よ、熱く希望を語れ。

I HOPE.

KANEBO

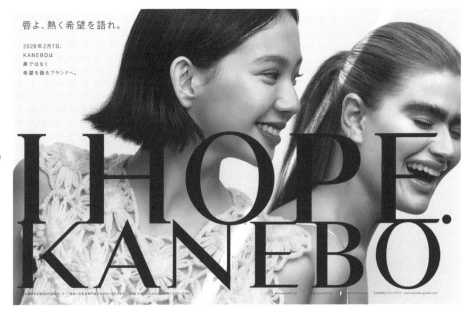

「I HOPE.」KANEBO（2020）　CW:小川祐人 / 岩田泰河　CL:カネボウ化粧品　CD, AD:小松洋一
AD:金井理明　D:野澤美登里 / 厚見桃香　P:Hanna Moon　A, SB:電通　DF:たき工房
制作会社:ティー・ワイ・オー MONSTER　ストラテジックプランナー:仲子佳菜
デザインプランナー:高橋鴻介　クリエイティブプロデューサー:山村美穂子

運命は、ベートーベンがつくった。

悲劇は、シェイクスピアがつくった。

じゃあ、

「カッコいい」をつくったのは、誰？

雑誌のモデル？

映画のスター？

有名なファッションデザイナー？

いや、それだけじゃない。

作業着だったジーンズを、

はじめて街で履いた人が、

自分を主張したくて、

はじめて髪を尖らせた人が、

カッコいいをつくってきたんだ。

150

カッコいいとは、

誰かが変わろうとするチカラだ。

変わりたいという想いが、行動が、

次のカッコいいをつくっていく。

だから、華やかさを追求してもいい。

特別、飾らなくたっていい。

競いあうように尖ったっていい。

落ち着いたスタイルを貫いてもいい。

カッコいいは、変わる。

誰かが、変える。

次は、誰が変える？

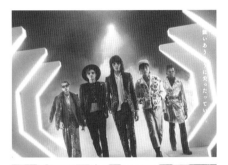

151

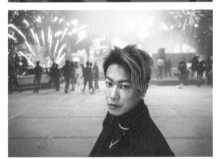

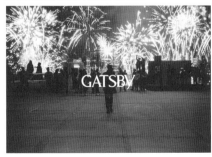

GATSBY「カッコいいは、変わる。」(2021) CW, CD, プランナー:佐藤雄介 CW, プランナー:秋田勇人 / 荒木 雅 CL, SB:マンダム AD:川腰和徳 / 西山 恭 D:岩田祐一 / 西澤和樹 / 弥富 妙 / 山口日和 A:電通 DF:たきコーポレーション 制作会社:ギークピクチュアズ 演出・撮影:林 響太朗

コンプレックス
は、
アートなり。

コンプレックス
す。

CHAI 2nd album "PUNK"
2019.02.13 Release!

アートなり

「コンプレックスは、アートなり。」（2019）　CW：小川祐人　CL：ソニー・ミュージックエンタテインメント　CD, AD：井本善之　D：藤井 亮 / 桑島彩花
A, SB：電通　DF：J.C.SPARK　アカウントエグゼクティブ：壬生基敦

ムダかどうかは、
自分で決める。

ムダ毛を気にしない女の子も

カッコいいし、

ツルツルな男の子も

ステキだと思う。

ファッションも生き方も

好きに選べる私たちは、

毛の剃り方だって

もっと自由でいい。

＃剃るに自由を

155

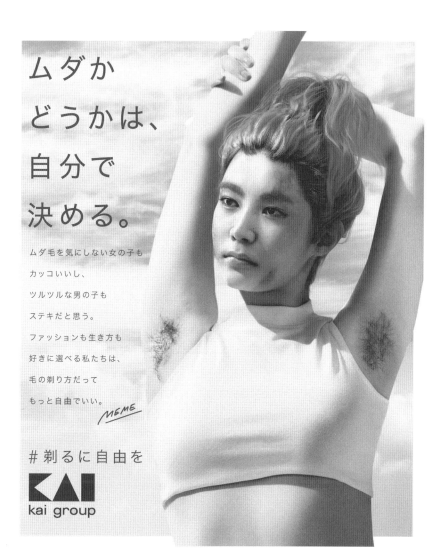

ムダか
どうかは、
自分で
決める。

ムダ毛を気にしない女の子も
カッコいいし、
ツルツルな男の子も
ステキだと思う。
ファッションも生き方も
好きに選べる私たちは、
毛の剃り方だって
もっと自由でいい。

MEME

#剃るに自由を

KAI
kai group

「ムダかどうかは、自分で決める。」(2020)　CW:haru. / 三浦麻衣　CL:貝印　エグゼクティブクリエイティブディレクター:川腰和徳
CD, AD:松下仁美　CD, プランナー:佐藤佳文　AD:佐野 茜　D:石塚優子　A:電通アドギア / 電通　DF:プラグ　制作会社:アタリ
プランナー:西川実咲　PRプランナー:青山大樹

同じ人間は
つくらない。
神さまって
オシャレ。

157

みんなして
多様性って
言ったら、
多様性じゃない
ような。

niko and... 「であう にあう」 ポスター （2018）　CW, CD：野澤幸司　CL, SB：アダストリア　CD, AD：小杉幸一

「職場は戦場」。そう言われたりもする。

でも仕事って、そもそも戦いだっけ？

誰かと敵対することだっけ？

仕事はもっとピースにいきたいなぁ。

WORK & PEACE.

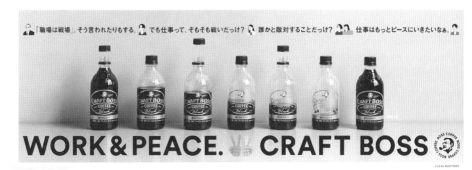

「職場は戦場」。そう言われたりもする。　でも仕事って、そもそも戦いだっけ？　誰かと敵対することだっけ？　仕事はもっとピースにいきたいなぁ。

WORK ＆ PEACE. ✌ CRAFT BOSS

WORK ＆ PEACE. CRAFT BOSS ✌✌

争うのヤダ。

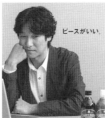

ピースがいい。

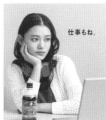

仕事もね。

10.3 RETURN

缶コーヒーじゃない、ボス。

WORK & PEACE.（2017）　CW:照井晶博　CL, SB:サントリー　CD:佐々木 宏 / 高上 晋　AD:浜辺明弘　D:松崎貴史　P（下）:北原一宏
P（上）:上田義彦　I:ポンヌフ関　A:電通　DF:WATCH inc.　制作会社:トレードマーク

あるべきってないべき

何歳になったら、どうあるべきとか。

女性だから、こうあるべきとか。私はこう見せるべきとか。

そんな決めつけから、卒業します。

自分の口で、自分の想いを、世界へ伝える女性になるために。

自信を持つための武器は、ここにあるから。

「あるべきってないべき」(2018)　CW:福岡万里子　CL, SB:伊勢半　CD:吉川隼太　AD:唐木田奈緒 / 案浦芙美　D:東 翔太 / 岡田尚子
A:電通　制作会社:電通クリエーティブ X

これから先、いつかまた
自分ではどうにもならない
理不尽に遭遇したとき。

思い出そう。

絶望のときにも諦めず、
ただ、なすべきことをして、
季節が移るのを待った冬を。

進む方角さえわからなくても、
それでも、自分を信じて
歩き続けた日々を。

さあ。

春は、来る。

みんなを生きるな。
自分を生きよう。

デジタルハリウッド大学2021年篇（2021）　CW, CD：本多忠房（TaDah）　CL, SB：デジタルハリウッド　A：電通　制作会社：TaDah

再生のはじまり

東の国も西の国も
北の国も南の国も

まるで世界のすべてが
止まってしまうようだった。

だけど人の想像力は、
どんな時にも止まらなかった。

世界には
新しい物語が生まれ続けている。

見たことのない世界が
広がり続けている。

あなたがボタンを押せば、
世界はもう一度はじまる。

何度でもはじまる。

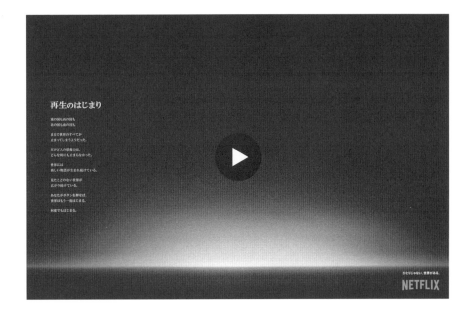

Netflix「再生のはじまり」(2020) CW:三島邦彦 CL:Netflix CD:加我俊徳 AD:今井祐介 D:大渕寿徳 / 藤谷力澄 A, SB:電通 DF:ファブリカ

いつからだろう、ココロが窮屈になったのは。仕事。付き合い。SNS。家事。子供の送迎。恋人とデート。人生には、やることがいっぱいだ。そういえば、最後にちゃんと映画を観たのはいつだろう。120分間、ドキドキしたのはいつだろう。誰もが、生き方を見つめなおす今。大人こそ、もっと無駄

人生に、ムダな時間を。

時間に、たまには映画を。さぁ、今日は何を観よう。

つながるから。この先もつづく長い人生の休み

な時間を愛していい。それが、日々の豊かさに

U-NEXT「人生に、ムダな時間を。」(2021)　CW：大石タケシ（電通）　CL, SB：U-NEXT　CD：鎌田宏史（&2.inc）　AD：窪田 新／三町 綾（電通）
D：加越博仁／松本小夏／佐々木陸（たき工房）　P：新谷真博

人それぞれの
愛する映画は
なんですか？

あなたの
愛する映画は
なんですか？

人それぞれに
愛する映画が
ある。

映画
なんか、
観てる
場合だ。

その映画は、
わたしの
狭い世界を
広げてくれた。

ひとりひとり
の人生。
ひとつひとつ
の映画。

その映画は、
自分がひとり
じゃないことを
教えてくれた。

本当にいい映画って
なんだろう。

映画なんか、観てる場合だ。

U-NEXT

U-NEXT「人生と映画展」(2021)　CW：大石タケシ（電通）　CL, SB：U-NEXT　CD：鎌田宏史（&2.inc）　AD：窪田 新 /三町 綾（電通）
D：加越博仁 / 松本小夏 / 佐々木陸（たき工房）　P：正田真弘

休み方改革！

欧米なんかでは
「労働＝罰」という考え方が、
人々の意識の底のほうにある。
と聞いたことがある。

日本だと、「労働＝美徳」なのかな。

「休み」は、恩恵として
与えられるもの。

休みを取りづらい空気って、
たぶんここから来ている。

世界最下位の有休消化率も、
そりゃそうなるか…。

でもね。そろそろ発想を変える時。

ちゃんと休むためには、
どんな働き方がいいのか。

そんなふうに考えても
いい時なんじゃない？

C・O・F・F・E・Eって、

ほら…

O・F・F（＝休み）の
飲みものだし、ね。

水と生きる **SUNTORY**

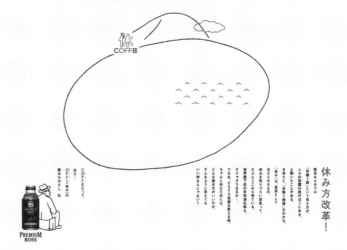

休み方改革！ (2018)　CW:照井晶博　CL:サントリー　CD:佐々木 宏 / 高上 晋　AD:浜辺明弘　D:松崎貴史　P:上田義彦　I:唐仁原教久
Pr:西澤景子　A, SB:電通　制作会社:トレードマーク　DF:WATCH inc.

苦手なことを
やるための一生じゃない。

祖母が倒れたことにして、社員旅行をさぼった。

山梨のワイナリーに一泊する行事だったが、

土日を職場の人間と過ごしたくなかったのだ。

それで競馬場にいた。九八年の安田記念。大雨だった。

野本さんに出くわして、「あっ」ほぼ同時に声が出た。

会社の人間が何故ここに。

私服姿の野本さんは、先輩の女性社員というより

大学生男子、といった印象だった。

「…雨ですね」「だね」間抜けな会話になってしまう。

職場で話したことはほとんどなかったが、

彼女が有能だという声、無能だという声、両方きいていた。

水しぶきをあげ、すべるように馬たちが走ってゆく。

一番人気のタイキシャトルをあえて買っていない。

僕のそんな反逆は、直線の最後でくじかれた。

タイキシャトルが先頭を奪うまで、たった数秒。

その動きが二倍速にみえる。

「勝った」大学生男子風がつぶやいた。

「タイキシャトルが負けない理由を知ってる?」

突然、女性的な調子で問われ

「いえ」焦った。

「一六〇〇より長いレースには絶対に出ないから」

「え」「得意な距離しか走らない」

「逃げてるんですね」「かもね」雨を避けて、建物に入った。

「旅行、いかないですよね」そこでやっと自然に言えた。

「嫌いだもん」単純な答えに僕は笑う。

それから僕たちは、「さぼったからには」とビールを飲んだ。

今ごろきっと皆はワインだ。

「苦手なこと頑張りすぎると、得意なこともできなくなるよ」

ああ、と思った。ビールが美味いな。

逃げても、逃げた先が好きなことなら、

それはもう「勝ち」でいいのだ。

雨は止まなかったが、

居たくない場所で太陽を浴びるよりずっと愉快だった。

第61回 安田記念 新聞広告(2011) CW:魚返洋平 CL:日本中央競馬会 CD:高崎卓馬 AD:沓掛光宏 A,SB:電通 制作社:ジェ・シー・スパーク

前に進めるのは、
できる人じゃない。
やると決めた人だ。

ビーイングホールディングス企業広告（2016）　CW, CD：宮川真也　CL, SB：ビーイングホールディングス　AD, D：野坂幸平　P：今寺 学
DF, 制作会社：ヴォイス

COPYWRITER
INDEX

コピーライター
インデックス

広告作品をご提供いただいた出品者の方々、

制作関係者の方々へ、この場を借りて心より御礼申し上げます。

君たちに贈る

明日への勇気が湧いてくる広告コピー

Advertising copies that bring courage to tomorrow

2021年 12月 10日　　初版第 1刷発行

制作協力
片岡良子 / 荻堂志野

イラスト
あわい

アートディレクション
松村大輔（PIE Graphics）

装丁・本文デザイン
桂川菜々子（PIE Graphics）

コーディネート
栗本千尋 / 飯塚さき

協力
楠田茉由

編集
宮城鈴香

発 行 人　　三芳寛要
発 行 元　　株式会社 パイ インターナショナル
〒 170 - 0005　東京都豊島区南大塚 2 - 32 - 4
TEL 03 - 3944 - 3981　FAX 03 - 5395 - 4830
sales@pie.co.jp

PIE International Inc.
2 - 32 - 4 Minami-Otsuka, Toshima-ku, Tokyo 170 - 0005 JAPAN
sales@pie.co.jp

印 刷・製 本　　シナノ印刷株式会社

© 2021 PIE International
ISBN978 - 4 - 7562 - 5567 - 9 C3070
Printed in Japan